精緻創意
POP
畫典

新形象出版事業有限公司

目錄

序言

　　「精緻POP插圖」一書發行至今的一年多來，很欣慰的陸續看到書中一些圖案被讀者使用在POP作品上，讓我們有如此勇氣進行「精緻POP畫典」一書的策劃與製作，以提供長期依賴日本插圖的POP創作者另一種新的選擇。同時有別於前一本的「表現技法」重點，本書以「表現風格」為重點，由淺而深的引導讀者認識造形與創造造形，期許每一位讀者都能輕鬆畫出百分之百原創性的插畫，早日跳脫模仿與COPY的文化。

　　本書在設計安排上是以精緻POP插畫為基本架構，其內容上又不斷絕與其它類形之插畫的相容性，其中包含不少的漫畫製作方法，企業識別造形化圖案之要領及寫實繪畫過程等多元化的延伸，不僅為POP的專業書籍，更是插畫的入門書籍，以便讀者多用途之使用。

　　我們誠摯盼望與每位讀者一同經由這本書來發掘自己的潛在能力、拓展自己在插畫的新領域，創作完全屬於自己的優秀插畫，以提升國內POP插畫之水準。於最後特別感謝家人及熱情協助的麗友們，使書得以順利推出！

ONE

第一章　POP插畫之意義

第一章　POP插畫之意義
A.插畫之演進與POP插畫之定義

關於「插畫」一詞的定義，其解釋的版本繁多而不一，在此將其統籌歸納為：插畫是為了強調、宣傳文章之義意或營造視覺效果之目的，進而將文字內容做視覺化的造形表現，凡是這類具有圖解內文、裝飾文案及補充文章作用的繪畫、圖片、圖表…等視覺造形符號均可謂之「插畫」。

由於佛教摧生，讓中國人發明了印刷術，以唐咸通九年(868年)遺留至今最早的印刷版畫《金剛般若經》扉頁插圖《釋加牟尼佛說法圖》熟練的刀法來看，光是中國文學版畫的插圖史，已十分輝煌耀眼了，更別說是完整的插畫史甚至繪畫史了。我們在中西古代的插畫作品中，不難發現插畫的性質，以宣傳政令宗教、歌功頌德的道德教化機能占大多數，演進至今，除了仍然有一些交通安全，反毒宣導漫畫及宗教教化插畫延續

相似機能外，又發展出許多以裝飾、審美、趣味性機能較強的插畫，不但保有插畫原有的作用，更積極的拓展領域，追尋插畫原有的獨立視覺語言並創造個人風格。文藝復興的達文西將現代科學帶進插畫，近代藝界大師羅特列克、畢卡索、米羅、達利等人，不僅在純藝術上的成就被肯定，他們商業美術的插圖表現也是讓人稱讚不已的，其中的羅特列克反而在海報插畫方面比起純繪畫引來更多的注意與討論，其實只要是好的藝術，不管是透過何種表達形式或管道，都能打動欣賞者的心靈，插畫不也是如此嗎！

至於插畫在POP作品中又應扮演何種角色呢！簡單的說，POP插圖有強調作品訴求主題、營造所需氣氛並有指示、解說、裝飾、美化及吸引讀者、補文字不能達成之種種作用。

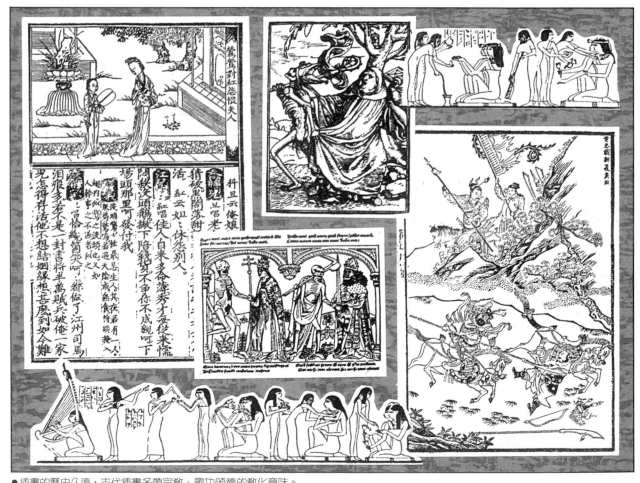

●插畫的歷史久遠，古代插畫多帶宗教、歌功頌德的教化意味。

B.如何畫好POP插畫

　　若想將POP的插圖畫好，應該先掌握POP
插畫的幾個特性，因為POP插圖畢竟有其商業
用途上的考慮，因此在創作POP作品時絕對要
有圖文並重追求作品整體最大效果的觀念，而不
能重圖輕文或重文輕圖。接著便要考慮成本、時
間與能否大量複製等問題，一定要在成本和時間
所允許的範圍內去選擇插畫的表現方式與材料使
用，以免徒勞無功。

　　具備上述觀念後，接著便是如何將自己獨門
絕活展現的問題了。畫POP插畫容易，難在使
插畫即能適切表達主題且能生動自然，引人喜愛
及建立個人風格。想讓POP插圖有如此出色的
表現，需要平時技法的經驗累積以創造完整度夠
的畫面，另外具備一顆敞開且勇於嘗試的心，才
能創造無限可能、生動及有個性的造形。

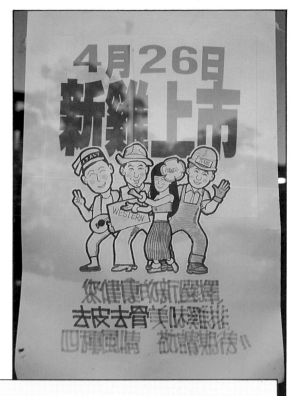

🔹插圖表現的很好，若能再明確的表達訴求主
　題重點，將會更突出
➡以許多漫畫人物來營造化粧舞會的熱鬧氣氛
　，加上立體的固定法，不失為成功的插畫表
　現
🔹無論在色彩、造形或訴求都很成功的插畫
🔹成功運用卡通化人物使徵人海報更活潑

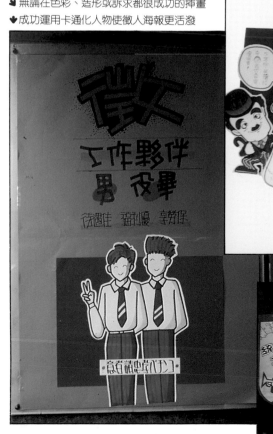

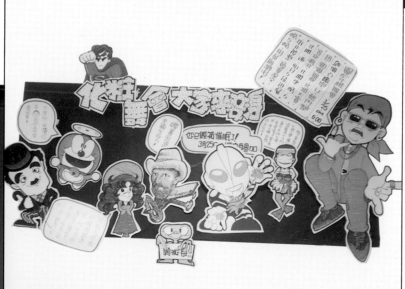

C.POP插圖之形式的躍升

依照POP海報裏所製作的插圖，我們其實可以更進一步的去了解到插畫表現手法的多樣性，及插畫被各類媒體應用的範圍；在POP的海報上，插圖所具備的功能是加強畫面的視覺效果，及吸引消費者的注意，因此插圖在POP海報的畫面上雖然具有著「錦上添花」的功效，但在制作上仍然局限於主、副角色的配置問題，比較無法有完整的表現。

但是隨著廣告行銷活動方式的日新月異，有種種跡象顯式，以往以文字做為主要訴求的廣告模式，漸漸的有所改變，變化成圖案與文字相互融合的並重形式，更有直接以圖案做為其廣告表現主要的視覺傳達，這些都是較以往活潑及更多元化的方式。

在現代的社會，插圖的應用可以說是非常的廣泛，在許許多多的商業用品上，例如：包裝、商業促銷廣告、唱片、書籍、雜誌的封面、內文、月曆、名片、服裝設計、室內設計等幾乎都有插圖的存在；而且更有許多插畫的專業書籍，將插畫的層次大大的提高；換句話說，插圖其實不是狹義的圖解性或是裝飾性的圖，而是具有視覺欣賞價值及積極獨立的完整的藝術作品。

而從事插畫創作的工作者，應該都有著一些期許，希望在未來國內的插畫環境能更為蓬勃，且更具專業；而這些理想則必需靠插畫前輩和新一代的工作者以及喜愛插畫的大眾一起來努力，提昇插畫的水準及層次，使得到國內插畫界能與其它插畫先進國家一般受到重視，創造出更好的插畫藝術作品。

●插畫成為廣告訴求的主角已經是一種趨勢，這完全是插圖比真實的照片多了一份親切感和製造了更多想像空間，而有些商品的性質，更是適合用插圖去導引廣告的表現方式。

POP插畫其實和其它媒體的插圖仍有許多觀
念相同的地方，一方面有輔助之功能，一方面又能
獨立跳出自成具有獨立完整性的藝術作品，空山基
、永田萌、佐藤邦雄、徐秀美、林崇漢等人都是因
插畫表現傑出令人熟悉欣賞的插畫家，這也是值得
身為POP插畫創作人看齊效法的，也就是在每一
次面對POP插圖製作時應有藝術創作那股使命感
與責任心，才能孕育出優秀的作品。

●插畫的表現形式非常之多，這也是插畫吸引人之處；而我們
也非常希望讀者，能藉由著學習POP插圖的機會，進入多彩多
姿的插畫世界，藉此激發出潛能及興趣，或許日後你也是一名
插畫的高手。

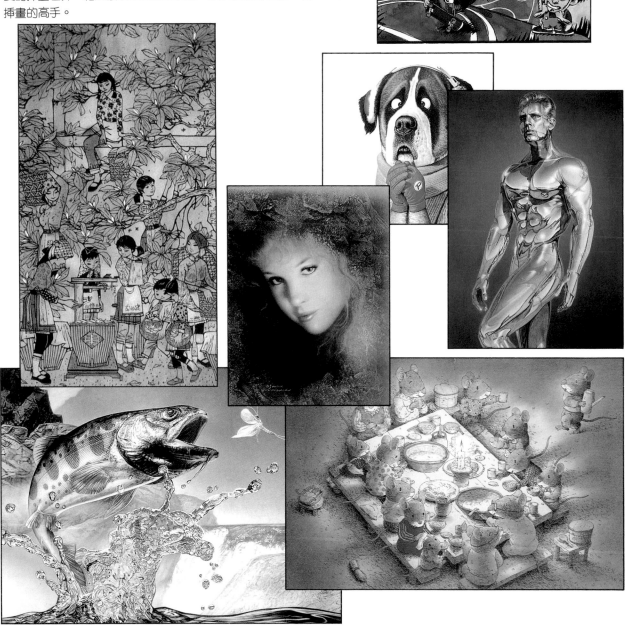

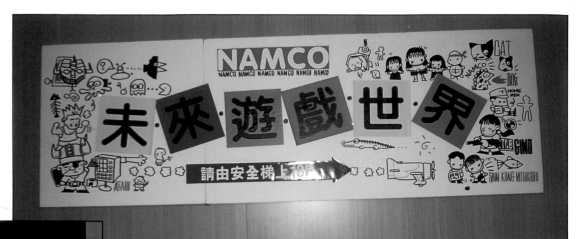

● 可愛的造形對於孩童特別具有吸引力，用來做爲遊樂場指示牌之插畫格外適合

● 插畫比文字較容易引起來往勿忙的行人注意，因此用於告示性的POP作品很能發揮其效果

● 經過插畫的點綴，原本單調的吊牌一下子熱鬧了起來

D.不同機能的POP插畫作品實例

● POP插畫使用的材料已日趨多樣，霓紅燈管間接有照明機能

● 以裝飾意味極強的插畫來點綴櫥窗，可讓店面更具獨特風貌

第二章　POP插畫的基本條件

第二章 POP插畫的基本條件

有一些插畫的基本條件應是讀者在創作插畫前應該了解的，其中包括了A.觀念篇—造形的點線面、B.工具篇—插畫用具的認識、C.筆法篇—線條的變化。

觀念篇主要是介紹造形的基本要素（點線面）以造形學將點線面之定義，形態及變化等內容做說明，希望讀者在創作插圖時能融入設計理念，使插圖更靈活。

工具篇是要介紹插畫用具的特性及需要注意的地方，使製作插畫時能物盡其用，發揮用具最大之功能，把失誤敗筆的機率降至最低。所謂「工欲善其事，必先利其器」，即是此單元製作時的立意。

筆法篇則是針對不同筆類的筆觸及特性，做概念上的分析，也讓讀者了解運用不同的運筆方式，更能描繪出格調不同的線條，了解這些基本知識，對插圖繪製的工作有絕對的幫助。

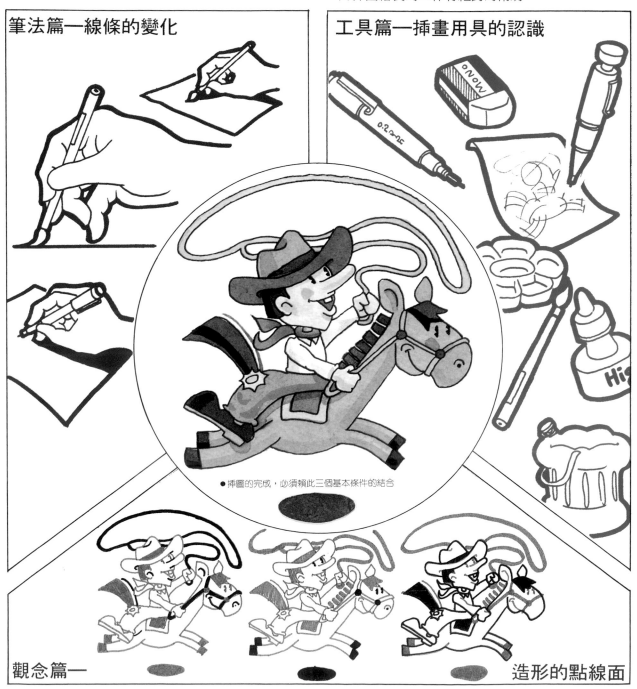

筆法篇—線條的變化

工具篇—插畫用具的認識

● 插圖的完成，必須賴此三個基本條件的結合

觀念篇—　　　　　　　　　　　　　　造形的點線面

A.觀念篇─造形的點線面

插畫的基本條件觀念篇主要是要介紹造形之要素：點、線、面的世界，帶領讀者一同解構造形，了解與活用點、線、面。

我們若對任何插畫造形做一觀察，不難發現無論風格如何詭異多變，終究逃不出點、線、面之範圍，因此認識造形之要素點、線、面也就顯的格外重要。

點的移動成為線，線的移動成為面，面的移動又成立體，這裡說明了三者雖為完全不同之形體，

卻又隱藏著不可分的關係，這也是我們在設計與運用的過程中常會利用的觀念。

點、線、面之重要性不僅對於插畫，在珠寶、包裝、服飾或建築等設計範圍同樣扮演著不可或缺之重要角色，在此希望借此介紹能有啟發讀者插畫及其他設計觀念的效果。

■插畫造形之解構圖

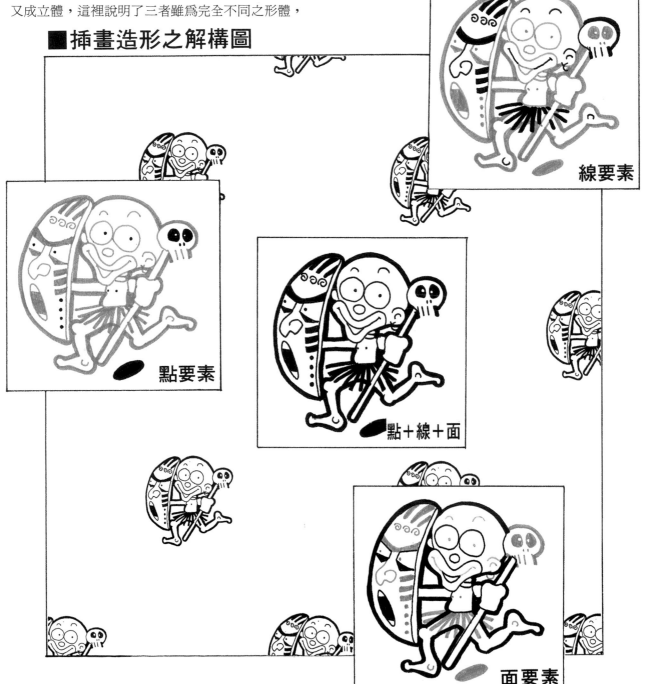

線要素

點要素

點＋線＋面

面要素

■點

從造形上來看，點並不如數學上只具位置沒有大小的說法，因為點若沒形與大小就無法做視覺的表現、因此造形上的點是具有面積（大小）與形態（三角、方、圓形等）的，愈大的點，面的感覺愈重；點愈小，點的感覺愈強。我們若在紙上挖一個洞，所形成點的效果表示點有許多形態與表現方法，不一定要用畫的。

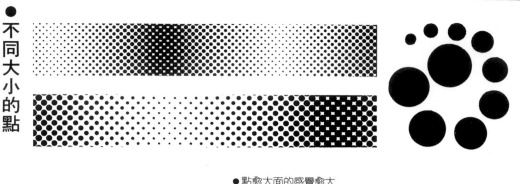

● 不同大小的點

● 點愈大面的感覺愈大

● 不同形態的點

● 點的形態不一定是圓形

● 虛點

● 線與面的隙縫或挖洞也能表現點

■線

幾何學上的線是沒有粗細的，只有長度與方向；但由於視覺表現之需要，造形上的線是可有粗細的。線會因為畫線工具的不同有效果的差異。細或徒手畫的線感覺較微弱與不確定感；粗或明確的線則顯得有力與強烈；線可分為直線、折線、開放曲線與封閉曲線四類。當線封閉之後便會成為面之輪廓，同時表面形與線形。

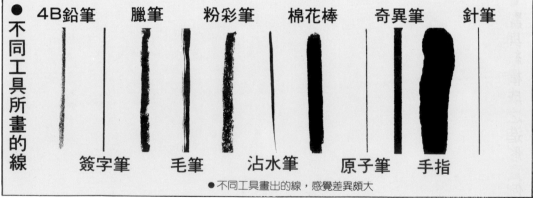

● 不同工具所畫的線

4B鉛筆　臘筆　粉彩筆　棉花棒　奇異筆　針筆

簽字筆　毛筆　沾水筆　原子筆　手指

● 不同工具畫出的線，感覺差異頗大

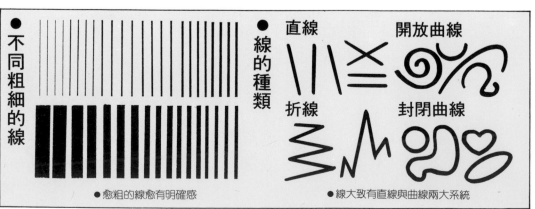

● 不同粗細的線

● 愈粗的線愈有明確感

● 線的種類

直線　開放曲線

折線　封閉曲線

● 線大致有直線與曲線兩大系統

■面

被封閉的線所圍成的「面形」，若把色彩填入其中，較能將面的感覺呈現，也就是塊體的力量及量感之充實性，此時既使輪廓沒有也同樣保有面的感覺。面也可能由開放的線或點的聚集所構成，此時點與點之間或線與線之間會有互相吸引的感覺產生，但面的感覺較薄弱，缺乏厚實感，從旁邊的實例中較能明顯看出。

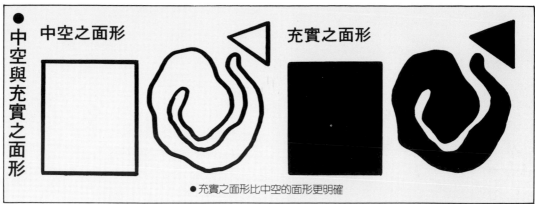

● 中空與充實之面形

中空之面形　　充實之面形

● 充實之面形比中空的面形更明確

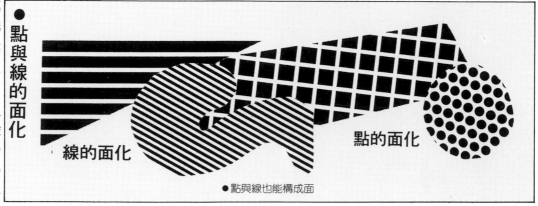

● 點與線的面化

線的面化　　點的面化

● 點與線也能構成面

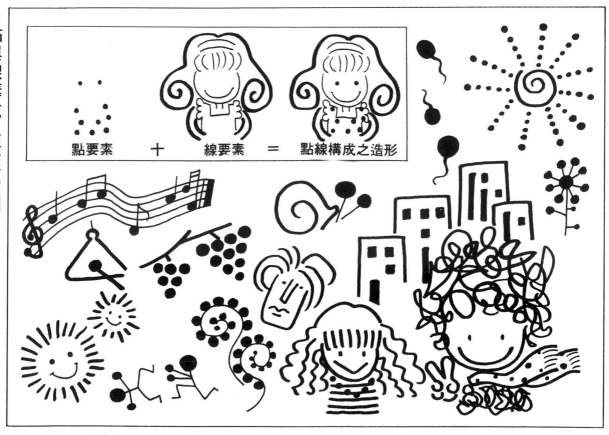

● 點與線構成之造形實例

點要素　＋　線要素　＝　點線構成之造形

● 線與面構成之造形實例

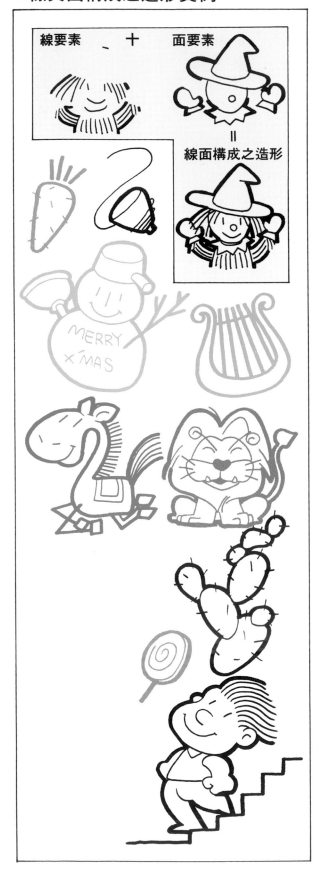

● 面與點構成之造形實例

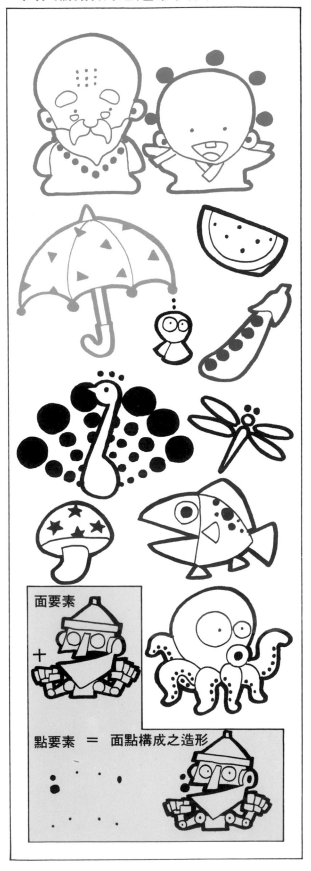

● 點線面構成之造形實例

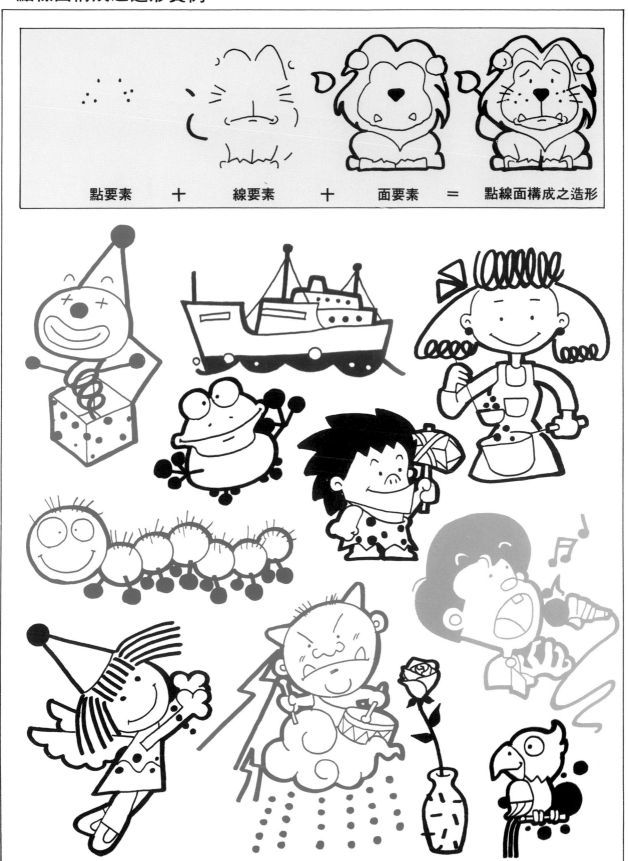

點要素 ＋ 線要素 ＋ 面要素 ＝ 點線面構成之造形

B.工具篇

要能製作好的POP插畫，完善的工具與材料必然是不可或缺的，維護保養工具的習慣也是十分重要的。製作POP插圖的工具範圍十分廣泛，在此分為：製圖、切割、器皿、筆、顏料、固定、修正與紙材等類別做介紹，以幫助讀者認識常用的插畫工具，方便以後製作上的選用，選用之前別忘了成本與時間是否充足等問題的考量。此外也建議讀者去發掘POP插圖的新媒材，若能創出與眾不同的插畫質感，一定能大大提高POP的可看性。

製圖類工具

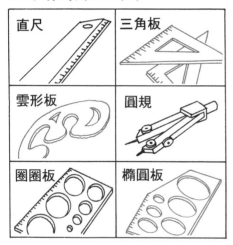

直尺　三角板　雲形板　圓規　圈圈板　橢圓板

切割類工具

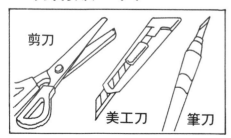

剪刀　美工刀　筆刀

■器皿類工具

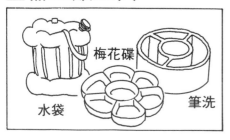

梅花碟　水袋　筆洗

■筆類工具

鉛筆	鉛筆有軟(B)、硬(H)不同程度之分，中硬質則為F，軟硬質號數愈大表愈軟及愈硬，太軟紙易髒，太硬則紙易破。
毛筆	毛筆有軟（羊毫），硬（狼毫）與兼毫三類，其筆法可粗可細，揮灑自如的特色不論繪圖與寫字都有極豐富的變化。
針筆	常用於精細完稿製圖的針筆，可繪製極細的線或精細插畫（如點畫）上，但其構造精密較易折損，價格也較昂貴。
簽字筆	簽字筆分水性與油性二種，常用於勾勒插圖輪廓上，油性筆較容易暈開但有不怕水的特性，水性乾的速度較慢且怕水
沾水筆	漫畫家最常用的筆，其線條可因力道有粗細變化，帶有力的美感與個性化。筆頭種類很多。是初學者較難掌握的。
平塗筆	平塗筆最常與廣告顏料搭配使用，適合大面積的平塗或渲染，也能寫出有麥克筆效果的字體。筆號有許多供選用。
麥克筆	麥克筆本身具有色彩，能方便的使用著色，筆頭有圓、平、鏨刀形三種，分水性與油性二種，油性筆另有補充液。

■顏料類工具

水彩	溶水性強，有透明與不透明之分，畫法有重疊、縫合、渲染與擦洗等技法。
廣告顏料	色彩鮮明，附蓋性好，較符合低成本經濟效益的考量，很適合大面積的插畫。
彩色墨水	彩色墨水的色彩鮮豔乾淨，有油水性兩種，使用時避免過度混色產生混濁感。
壓克力顏料	壓克力顏料除耐久性佳外，其強力附蓋性可使用在塑膠、木板或金屬上。
墨水	主要有製圖墨水及墨汁兩種，前者品質較穩定優良，後者則價格比較便宜。

■基本插畫用具圖

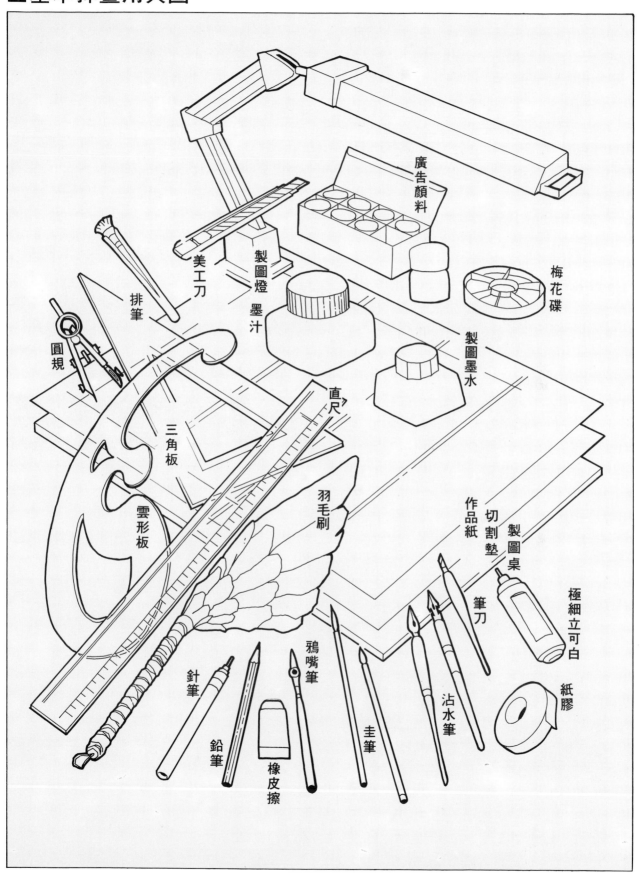

廣告顏料

梅花碟

美工刀

製圖燈 墨汁

排筆

製圖墨水

圓規

直尺

三角板

羽毛刷

雲形板

作品紙

切割墊

製圖桌

筆刀

極細立可白

紙膠

鴉嘴筆

針筆

沾水筆

鉛筆

圭筆

橡皮擦

■固定類工具

紙膠 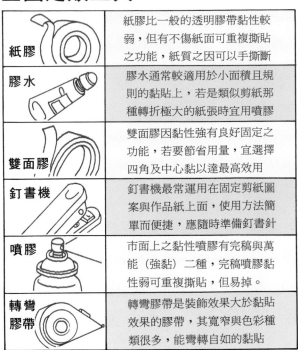	紙膠比一般的透明膠帶黏性較弱，但有不傷紙面可重複撕貼之功能，紙質之因可以手撕斷
膠水	膠水通常較適用於小面積且規則的黏貼上，若是類似剪紙那種轉折極大的紙張時宜用噴膠
雙面膠	雙面膠因黏性強有良好固定之功能，若要節省用量，宜選擇四角及中心黏以達最高效用
釘書機	釘書機最常運用在固定剪紙圖案與作品紙上面，使用方法簡單而便捷，應隨時準備釘書針
噴膠	市面上之黏性噴膠有完稿與萬能（強黏）二種，完稿噴膠黏性弱可重複撕貼，但易掉。
轉彎膠帶	轉彎膠帶是裝飾效果大於黏貼效果的膠帶，其寬窄與色彩種類很多，能彎轉自如的黏貼

■修正類工具

橡皮擦	橡皮擦宜選擇品質較優良的，以避免使用時磨損紙面。另有條狀筆形之橡皮可擦細微地方
修正液	立可白有塗式與貼式兩種，市面上品質差異頗大，宜選用濃度適當和速乾的。另有極細型

■其它輔助類工具

除了以上介紹之外，尚有一些不易歸類但有輔助功能的用具。

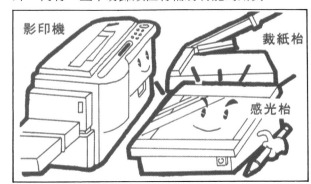

■紙材

能應用在POP插畫上之用紙範圍十分的多，在此依其屬性分為三大類：㈠一般用紙：選用時應特別注意配合畫材之特性，因此紙的吸水性和光滑度很重要，如西卡、道林、水彩和粉彩紙等。㈡特殊用紙，如卡點西德、轉印紙、保麗龍與珍珠板等。㈢裝飾用紙：如棉紙、雲絲紙、包裝紙等。

●一般用紙與畫材對應表

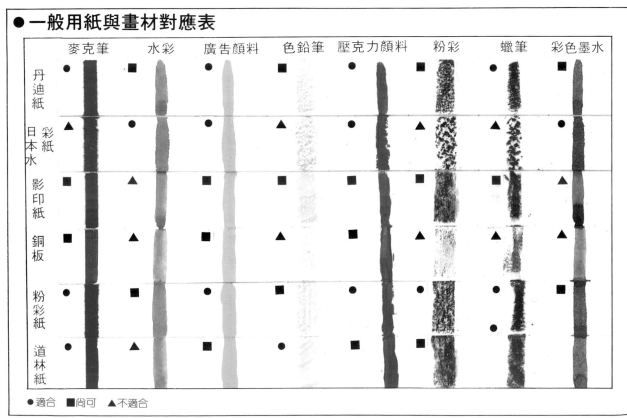

	麥克筆	水彩	廣告顏料	色鉛筆	壓克力顏料	粉彩	蠟筆	彩色墨水
丹迪紙	●	■	●	■	●	■	●	■
日本水彩紙	▲	●	●	▲	●	▲	▲	
影印紙	■	▲	■	■	■	▲		▲
銅板	■	▲	■	●	▲	■	▲	▲
粉彩紙	■	●	■	■	●	■	●	■
道林紙	●	▲	■	■	●	■	■	■

●適合　■尚可　▲不適合

■插畫各階段工具表

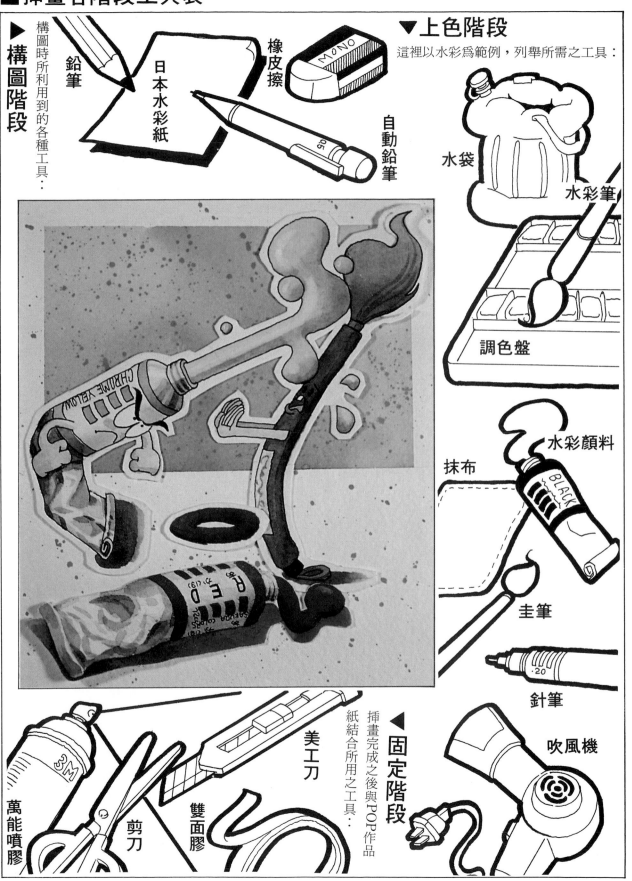

▶ 構圖階段

構圖時所利用到的各種工具：

鉛筆

日本水彩紙

橡皮擦

自動鉛筆

▼ 上色階段

這裡以水彩為範例，列舉所需之工具：

水袋

水彩筆

調色盤

水彩顏料

抹布

圭筆

針筆

吹風機

◀ 固定階段

插畫完成之後與POP作品紙結合所用之工具：

美工刀

雙面膠

剪刀

萬能噴膠

C.筆法篇—線條的變化

「筆法」顧名思義就是運筆的方法，而在此我們希望將正確的用筆方式及正確的描繪姿勢教導給大家，因為在描繪插圖的工作裏，這些是屬於最基本的；這其中又屬運筆的方法最為重要，而我們也依照筆的特性，將筆分為三大類型，依序為「鉛筆類」、「簽字筆類」、及「毛筆類」；這三種筆類其運筆的方式及筆觸皆不相同，我們也將依序的介紹。

■良好的姿勢

在著手進行插圖描繪的工作時，桌面上除了所需的用具之外，應該保持著清爽，而姿態則應該保持端正，基本上桌面的高度大約在胸部略下方，以兩手臂自然平放為標準，而制圖用的桌子則可以調整桌面的角度，更利於作畫使用。

另外還有燈光的方向，一般來說，右手執筆者的光源照射方向是來自左上方；如果使用的是可調式的製圖枱燈，則可以隨著需要而調整角度。

正確的姿勢

正確的作畫姿勢與一般正確的閱讀姿勢相同，兩肩放鬆兩手臂自然平放桌面，眼部與桌面保持著適當距離，同時桌面也保持清爽。

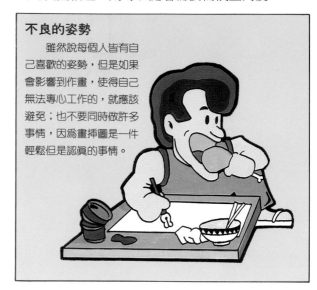

不良的姿勢

雖然說每個人皆有自己喜歡的姿勢，但是如果會影響到作畫，使得自己無法專心工作的，就應該避免；也不要同時做許多事情，因為畫插圖是一件輕鬆但是認真的事情。

■正確的執筆姿勢

(1)每個人執筆的方式都有些差異，那是因為每個人的習慣不同，在這裏我們將正確的執筆方式教導大家，讓大家做為參考。圖上所示的兩點，為架筆的兩點，這時手指皆為放鬆的狀態。

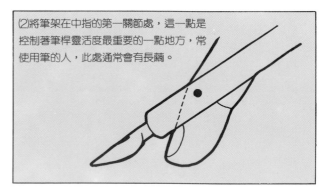

(2)將筆架在中指的第一關節處，這一點是控制著筆桿靈活度最重要的一點地方，常使用筆的人，此處通常會有長繭。

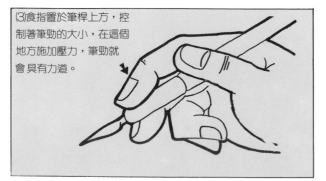

(3)食指置於筆桿上方，控制著筆勁的大小，在這個地方施加壓力，筆勁就會具有力道。

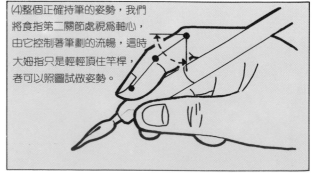

(4)整個正確持筆的姿勢，我們將食指第二關節處視為軸心，由它控制著筆劃的流暢，這時大姆指只是輕輕頂住竿桿，者可以照圖試做姿勢。

■畫長線的姿勢

　　如何訓練自己手的平穩度，可以從畫長線開始；畫長線不同於一般畫線，通常畫長線時都會運動整個手臂，自然而然肩部關節就成了軸心我們可以從右邊2個圖看出手臂的運行方向。

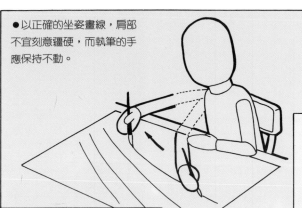

●以正確的坐姿畫線，肩部不宜刻意疆硬，而執筆的手應保持不動。

●畫長直線時應該注意的與畫橫線相同，以手臂自然的運行為宜，不過在畫直線時，倒是可以運用到腕部運筆，使線畫的更好。

●應描繪時的需要可以移動紙張的位置，如此更能描繪出流利的線條。

■執筆姿勢與線條的差異

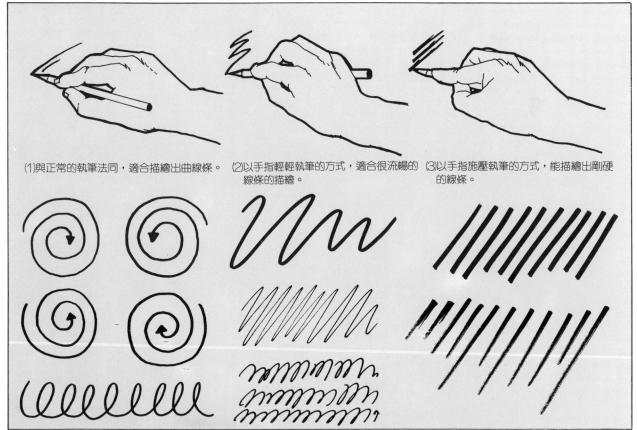

(1)與正常的執筆法同，適合描繪出曲線條。

(2)以手指輕輕執筆的方式，適合很流暢的線條的描繪。

(3)以手指施壓執筆的方式，能描繪出剛硬的線條。

■鉛筆類

鉛筆是一種很普遍而且大家也都很熟悉的筆材，由於鉛筆它具有可以輕易修改的特性，所以從草圖的繪製到精緻的創作，它都能表現得很好；對初學者而言，使用鉛筆描繪是必定的而且需要認真學習的一個階段，嚴格說來，從事任何有關插圖及設計的工作，都必需使用到鉛筆，所以鉛筆一直是基礎描繪及繪畫訓練最好的畫材。

鉛筆的削法

● 以右手持美工刀，左手持筆，並且用左手拇指推抵刀背，使刀片坎入鉛筆內，同時右手也順勢將刀片向前帶。

● 筆蕊要削得較為長些，如此較適合做畫。

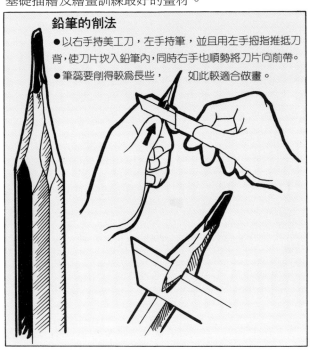

鉛筆基本上有硬蕊(H)與軟蕊(B)之分。硬蕊粒子細、濃度淡，軟蕊粒子粗，濃度深。

● 描繪時可以在手腕部位墊上白紙，可以避免弄污畫面。

● 筆蕊部份也可以在粗糙的紙面，研磨出適合的角度。

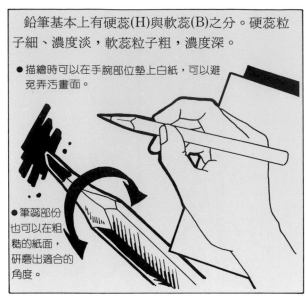

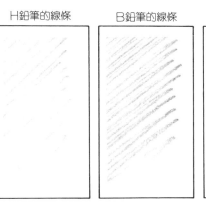

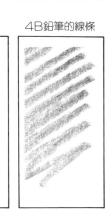

H鉛筆的線條	B鉛筆的線條	4B鉛筆的線條

● 速寫式的筆法：握筆的位置較高，並適當的轉筆，製造出較為瀟灑的筆觸。

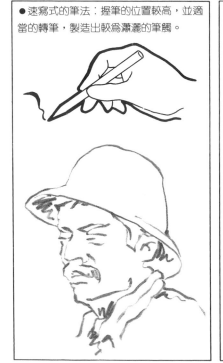

● 斜線條的筆法：使用平常的執筆方式畫線，並且控制著線的間隔及角度，做一些變化。

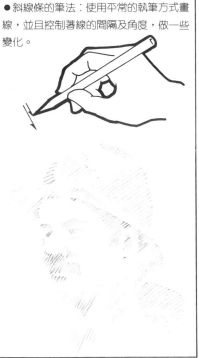

● 寫實的筆法：用2種以上的鉛筆，以平柔的筆觸，表現光影及立體感。

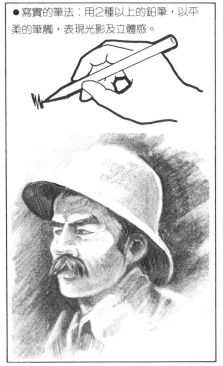

■簽字筆類

我們將現在市面上的各種用途的簽字筆、彩色筆、麥克筆都歸納在此類，因爲此類筆的種類、用途、功能及稱呼眞的是太多了；就麥克筆而言，就具有非常完整的色彩系統，而且具備了速乾、多種筆型等一些高效率的特質，所以是現今非常受歡迎的筆類之一，但是在此我們只以四類筆頭型狀差別較大的，介紹其特有的筆觸，讓讀者來了解其中的差異。

● 細頭的簽字筆類：適合細部的描繪及筆觸的製造。

● 鑿刀型的筆類：適合勾邊、著色及書寫小字。

● 圓頭型的筆類：適合勾邊、或是圓柔的筆觸及著色。

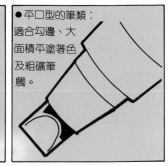

● 平口型的筆類：適合勾邊、大面積平塗著色及粗礦筆觸。

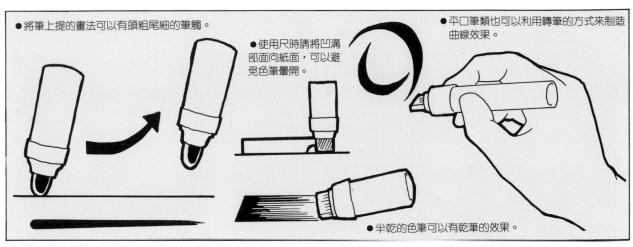

● 將筆上提的畫法可以有頭粗尾細的筆觸。

● 使用尺時請將凹溝部面向紙面，可以避免色筆暈開。

● 平口筆類也可以利用轉筆的方式來制造曲線效果。

● 半乾的色筆可以有乾筆的效果。

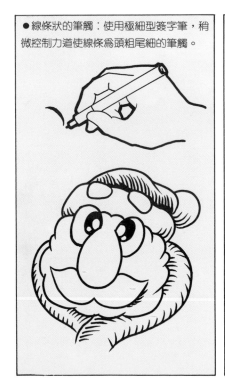

● 線條狀的筆觸：使用極細型簽字筆，稍微控制力道使線條為頭粗尾細的筆觸。

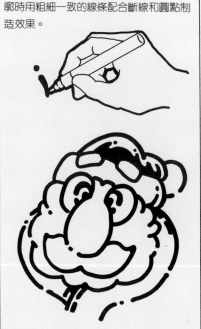

● 規律的筆觸：使用圓頭型筆，在勾勒輪廓時用粗細一致的線條配合斷線和圓點制造效果。

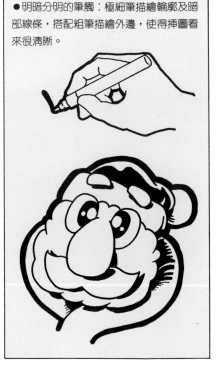

● 明暗分明的筆觸：極細筆描繪輪廓及暗部線條，搭配粗筆描繪外邊，使得插圖看來很清晰。

■毛筆類

在這裏我們將筆頭為毛類，使用時需外沾顏料的各型筆歸納在此一單元，這一類筆的筆頭大小差異非常大，小至0號的設計用筆，大至排筆，可說應有盡有；其共同的特點是筆觸生動，而且可以隨著使用者變化出一般簽字筆類無法制造的效果，許多

的插畫家如佐滕邦雄、永田萠等皆擅用此類筆材表現插畫，初學者也可以嘗試著這類筆材，並且可以搭配其它筆材使用，其效果的良好，絕對是肯定；而我們也依其用途上及筆觸上的不同，將這類筆大分為四種類型。

●圭筆類：筆毫很小，有些設計筆則更為嬌小，專用於細部描寫。

●一般傳統毛筆：其種類也很多，用途廣，適合上色勾勒輪廓等。

●平塗筆：筆毫彈性佳，適合大面積平塗上色及輪廓勾勒。

●水彩筆：筆毫耐用，適合於上色及輪廓勾勒。

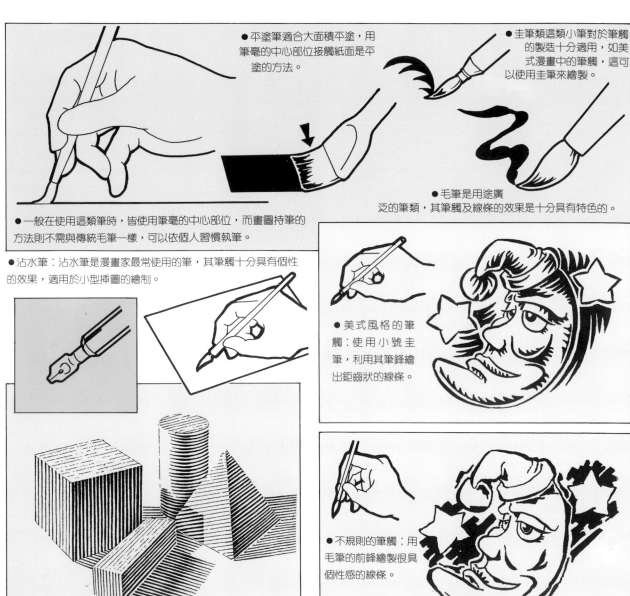

●平塗筆適合大面積平塗，用筆毫的中心部位接觸紙面是平塗的方法。

●圭筆類這類小筆對於筆觸的製造十分適用，如美式漫畫中的筆觸，這可以使用圭筆來繪製。

●一般在使用這類筆時，皆使用筆毫的中心部位，而畫圖持筆的方法則不需與傳統毛筆一樣，可以依個人習慣執筆。

●毛筆是用途廣泛的筆類，其筆觸及線條的效果是十分具有特色的。

●沾水筆：沾水筆是漫畫家最常使用的筆，其筆觸十分具有個性的效果，適用於小型插圖的繪制。

●美式風格的筆觸：使用小號圭筆，利用其筆鋒繪出鉅齒狀的線條。

●不規則的筆觸：用毛筆的前鋒繪製很具個性感的線條。

第三章　POP插畫的表現風格

第三章　POP插畫的表現風格

　　本單元所要介紹插圖的表現風格指的是插圖的表現形式，也就是「畫風」。

　　同樣一粒蘋果會因每一位繪者取決表現形式的差異而呈現出各種不同形貌，可能是很寫實的、抽象的、俏皮的或生硬冰冷的…，這樣千變萬化的展現便是表現風格的影響導致，也是繪畫的獨具魅力所在。

　　我們在此把插圖的表現風格從簡入繁的劃分為：**圓形的應用、方形的應用、三角形的應用、**圓、方、三角形的綜合應用、造形化、卡通化與寫實表現七個單元做介紹，希望大家在這當中可以充分了解每一種風格之特性與要領，除了更能掌握自己已擅長的風格外，也能勇於嘗試陌生的另一種展現，開拓自己的新領域。

　　在具備各種表現風格的基本認知後，面臨另一個問題便是如何活用於POP製作上，其實我們只要在製作前掌握POP的行業特質及訴求對象年齡階層，便很容易可以找出最適合的風格。

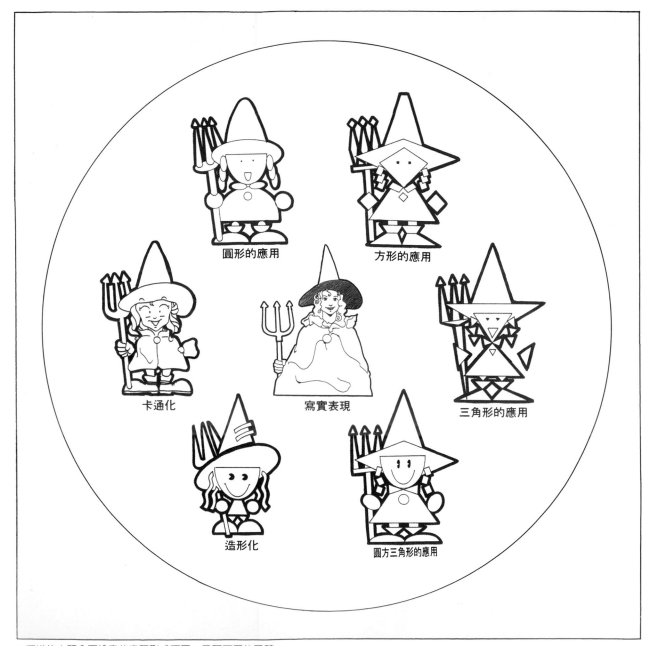

圓形的應用　　　　方形的應用

卡通化　　　　寫實表現　　　　三角形的應用

造形化　　　　圓方三角形的應用

● 同樣的主題會因繪畫的表現形式不同，呈現不同的風貌

A.圓形的應用

「從中心到旁邊,無論那一點,距離都相等的形狀。」是國語字典對圓的定義,也是我們在自然界與日常生活周遭常見的一個幾何圖形,對於繪畫與設計而言更是一個不可貨缺的基本造形元素,它給人的感覺是完滿、無限與包容力十足的一個圖形。

在這裡我們嘗試只利用圓這個幾何圖形做插圖的創作元素,由於和以前創作習慣不同,所以產生的效果也格外新鮮,首先我們應認識分割、變身的圓,了解除了正圓之外,圓可分割為半圓與各比率的扇形,圓也可變形為各種程度的長扁橢圓形供我們繪圖時更方便取用,也讓我們避免創作上的表現困難。

工具使用方面,除了傳統的圓規製圖外,也可利用圓圈板、橢圓板或日常生活上的圓形瓶罐做輔助。

圓形的聯想

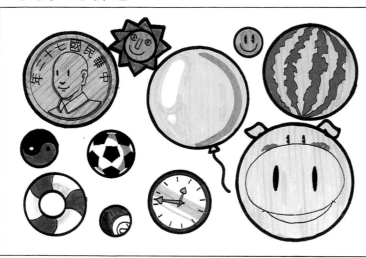

●除了圓規之外,利用製圖的圓圈板與橢圓板來畫圓,不但較為便捷,而且可以先確定位置和效果

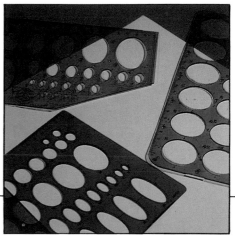

圓的分割與圓的變身

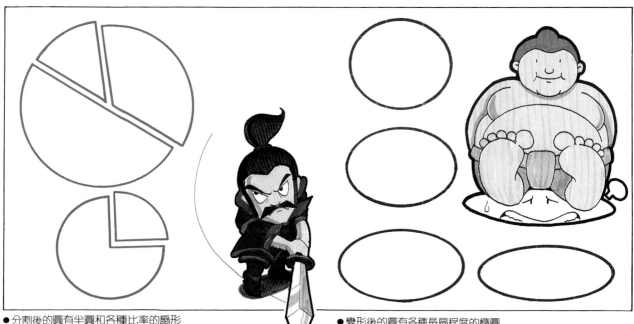

●分割後的圓有半圓和各種比率的扇形 ●變形後的圓有各種長扁程度的橢圓

29

■千變萬化的圓

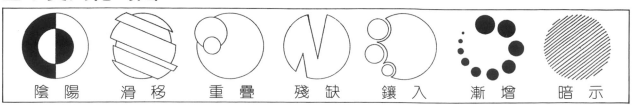

| 陰 陽 | 滑 移 | 重 疊 | 殘 缺 | 鑲 入 | 漸 增 | 暗 示 |

■圓形的應用作品實例

●在利用圓創作插圖時可利用最上方千變萬化的圓之觀念來配置組合各種圓形，而讓作品更為生動

B.方形的應用

　　方形即四角形，正方形則是四邊等長，內角呈直角的幾何圖形，在幾何圖形中給人的視覺感受是有稜有角的牢固感，形態平穩均衡的理性，正方形也是四邊形的典形代表。

　　四方形除了正方形之外尚有長方形、菱形、梯形、平行四邊形及不規則四邊形等形狀，較圓形更多風貌，若單以方形來做插圖，畫面會有機械感、電腦感及設計感的獨特效果，能為POP作品營造新感受。

　　為了方便構圖上的便利，使用方格紙或完稿紙有正方格的紙，利用紙上的平行垂直線與其交錯的點，會讓構圖更快速。構圖時另外要注意的是繪畫主題的架構掌握，為了讓欣賞的人明快了解你畫的是什麼，事前可以先做一些徒手草稿，再以製圖用具完成。

方形的聯想

● 若以完稿紙或方格紙這類有小方格的紙來畫方將可以達到事半功倍的成效，而選用的尺若有方眼也可方便構圖

方形的分割與方形的變身

● 分割後的方形有梯形和長方形，另外也有三角形和多邊形

● 正方形變形後有菱形、平行四邊形、梯形、長方形和不規則四邊形

■千變萬化的方

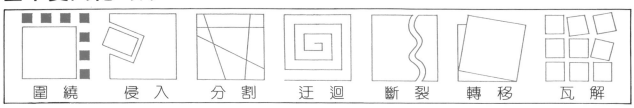

圍繞　　侵入　　分割　　迂迴　　斷裂　　轉移　　瓦解

■方形的應用作品實例

●以方形組成的插圖常給人有機械化的美感

C.三角形的應用

　　這一個在數學中最常見的幾何造形,定義是三個不在同一直線上的點連接而成的圖形。從內角的關係可簡單區分為銳角三角形、直角三角形與鈍角三角形三類;若從邊長的關係來看又可找出正三角形、等腰三角形和一般三角形三種,若能發揮自己的想像力善用這些基本造形,是可以創造出奇妙的插圖。

　　我們從三角形所組成的圖案上看來,會發現尖銳的角造成的效果十分強烈,甚至顯得刺眼,但這就是三角形的獨特效果,懂得運用就能替POP作品營造更能吸引讀者的力量。

　　與方形相同的一點是,繪製若以傳統製圖方式較繁複,若以完稿或方格紙的坐標點來連接便可以加速完成,事半功倍。

三角形的聯想

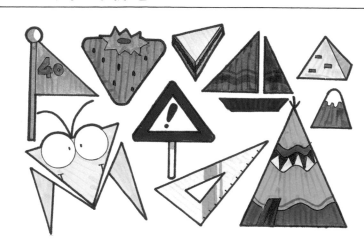

●和方形一樣,若以有方格的方格紙或完稿紙來構圖,利用紙上的座標點來連接,不但準確也快速許多

三角形的分割與三角形的變身

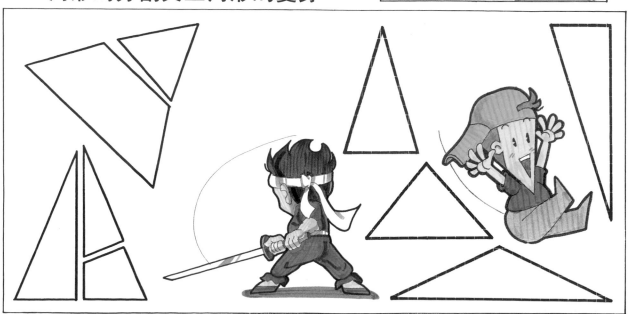

●三角形分割後有直角三角形、等腰三角形和梯形、不規則四邊形

●變形後的正三角形有銳角等腰、直角等腰、鈍角等腰三角形和直角三角形

33

■千變萬化的三角形

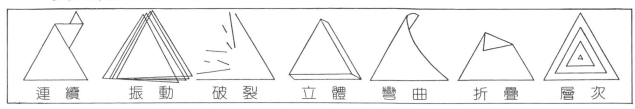

連續　振動　破裂　立體　彎曲　折疊　層次

■三角形的應用作品實例

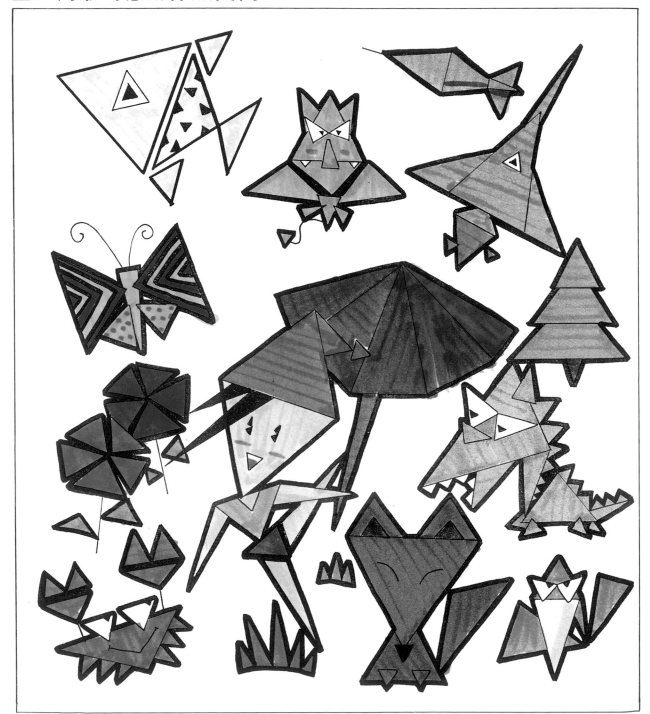

D.圓、方、三角形的綜合應用

形可分爲幾何形、自由形和偶然形三大類，自由形的輪廓線轉折是不可捉模的，完全沒有數理秩序性可言，然而圓、方、三角形所屬的幾何圖形其外輪廓線易於理解，具有數理秩序性，有井然有序的感覺，也因此由圓、方、三角形所組合表現的圖案會格外清新、簡潔感。

■○＋□＝

■□＋△＝

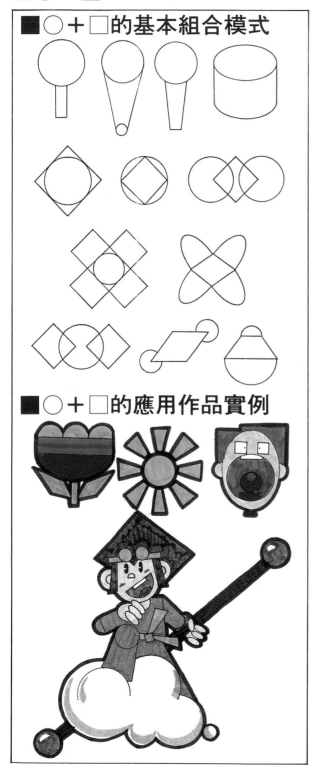

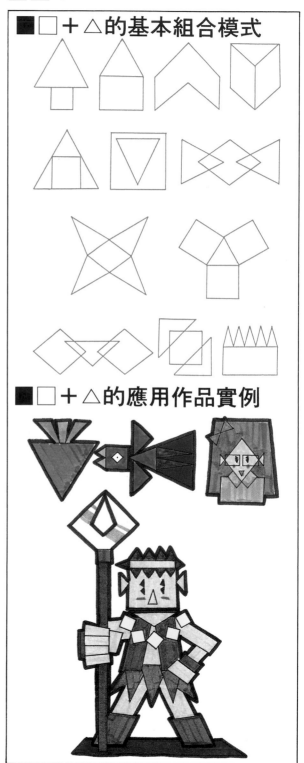

35

圓、方、三角形無論是個別組合或搭配組合，都必須先充份了解形的各種組合方法，才能創作得更得心應手，免得流於僵化，兩形的基本組合方法有重疊，連接與分離三種，再搭配單位形的繁殖與單位形的各種分割，便能產生許多組合配置的關係和效果，如下方的組合模式範例。

■△＋○＝

■○＋□＋△＝

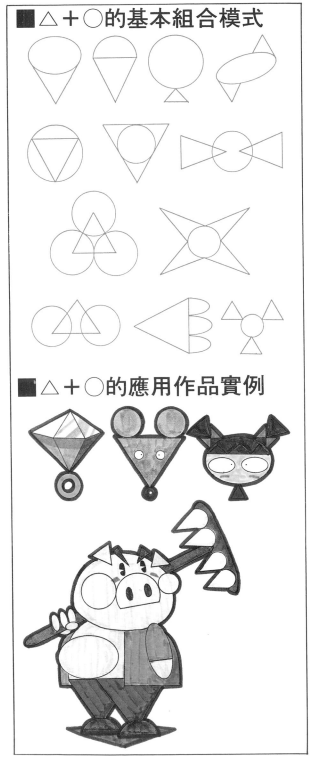

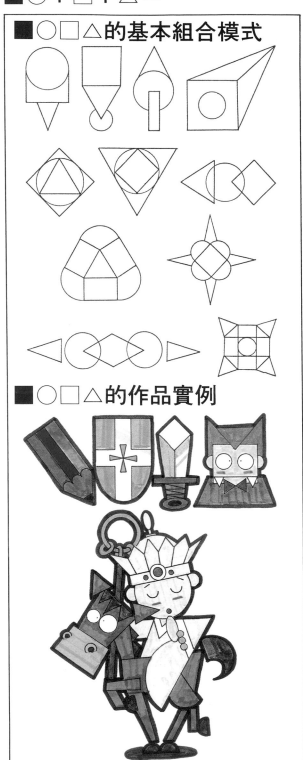

■○□△組合的作品實例

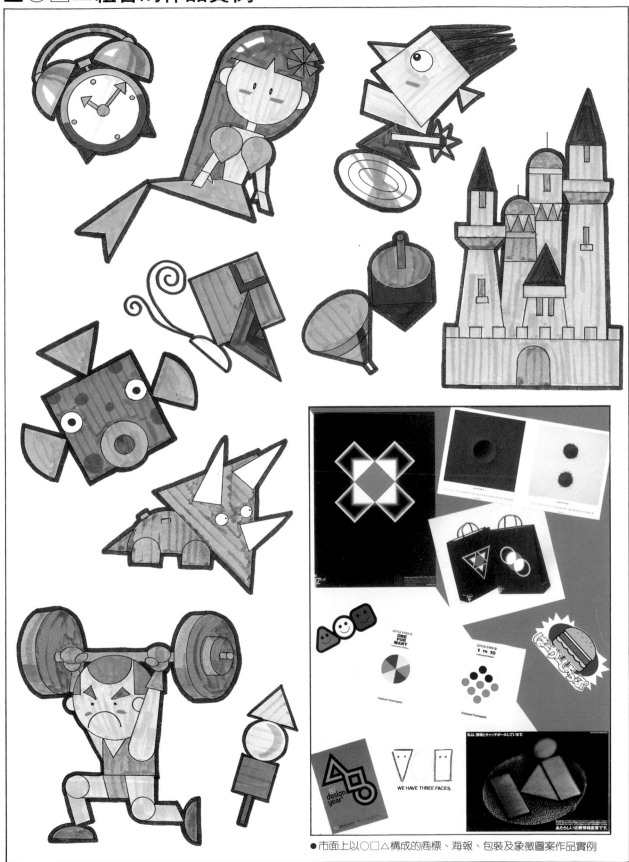

●市面上以○□△構成的商標、海報、包裝及象徵圖案作品實例

■○□△組合的作品實例

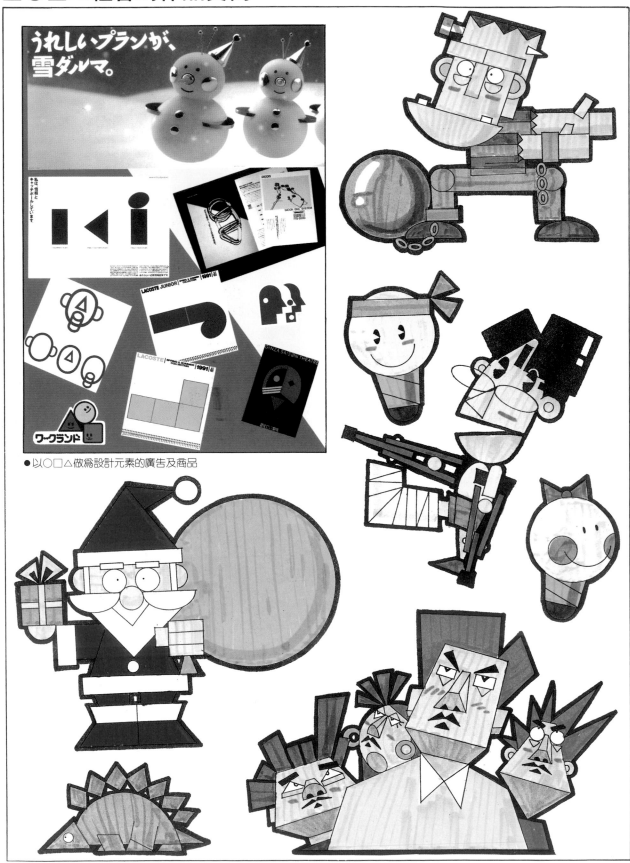

● 以○□△做爲設計元素的廣告及商品

E.造形化

從字義上來看「造形」兩個字，包含了動詞「造」與名詞「形」，也就是經由人為意志或自然法則來完成一個形狀的過形。然而這裡的造形化指的則是人為意志大於自然法則的繪畫風格，簡而言之凡是愈遵循自然法則的插圖會愈偏向寫實風格，屬於較客觀的；換言之，人為意志比例愈大的插圖則是較造形化的，屬於較主觀的。

我們從新石器時代的半坡陶器上之魚形紋樣或商朝的甲骨文上之象形字來看，不難在這幾千年前的文化中找到造形化的跡象，或者是傳統玩具七巧板都是造形化的圖案表現，這種將自然事物經由人為意志轉為較符號化，圖案化的表現，一直延用至今，最為明顯的例證便是商標或企業形象象徵圖案設計上面。

造形化風格的最大特色是明快的視覺性，最方便來往匆忙的讀者辨識，如交通標誌。

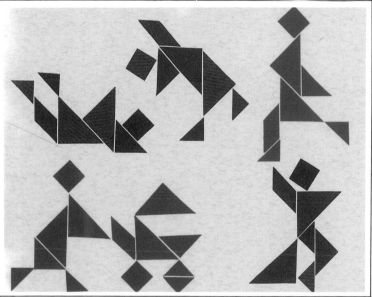

●中國古代益智玩具七巧板以方形和三角形為基本單位，我們也可以利用紙板自行製作一組，從遊戲的過程中也許會有意想不到的發現

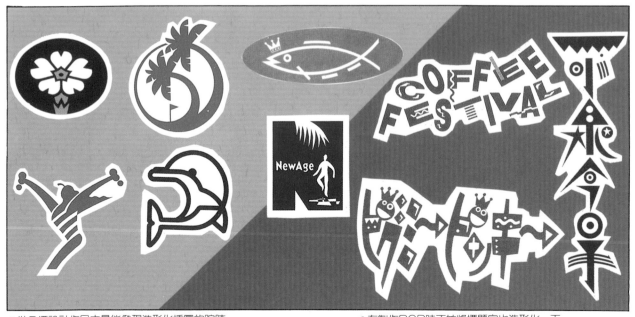

●從商標設計作品中最能發現造形化插圖的踪跡　　　　　●在製作POP時不妨將標題字也造形化一下

■造形化插圖的構成要素

造形化插圖的構成要素可分為五大類：一、圓、方、三角形的幾何圖形組合：最常見和使用率最高的一種。二、自由折曲線的應用：較前者顯得更為流暢自然。三、符號輔助運用：原由第一類而來，因長久被使用而自成一系統，比較適合做輔功性的搭配，如日月星辰、心、音符等符號。四、文字的合成：包括英文字母、阿拉伯數字、注意符號等各國文字。五綜合表現：集合前四類而表現。最沒限制的一種。

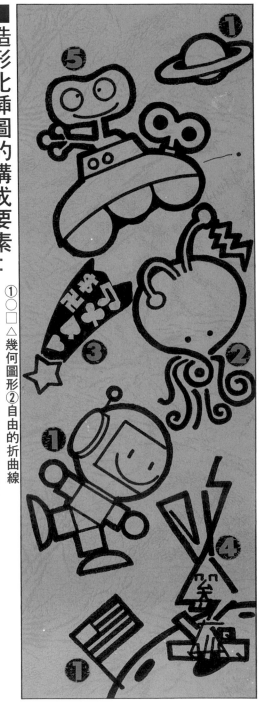

■造形化插圖的構成要素：

①○□△幾何圖形②自由的折曲線③符號的輔助④文字合成⑤綜合應用

● 造形化插圖的構成要素

● 當我們在繪圖時人為意志的線條強過自然法則時，圖會愈顯得造形化

● 以造形化插圖表現的POP作品顯得簡潔有力

■造形化插圖的表現要領

造形化插圖的表現主要是要掌握描寫物之特徵線條、基本造形要素及動態與骨架三大要領，再加上自己部分主觀的改變及誇張，以及隨時的視覺調整，以創造最平穩、均衡的視覺感受，又有自己獨特想像力的風格呈現，若不知如何下手不妨多參考一些商標或企業圖案的作品。

①特徵線條

②基本造形要素

③動態與骨架

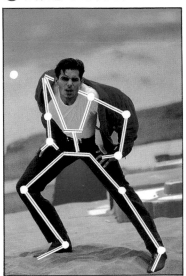

■造形化插圖的示範過程

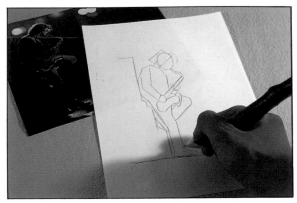

①找好參考圖片後，先以鉛筆輕畫其基本造形要素

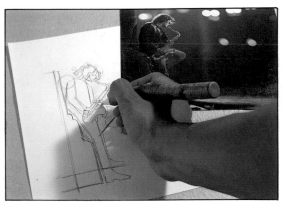

②好好利用各種構成要素做更細部的描寫，隨時注意動態的掌握與視覺的調整，也可以依照自己的看法稍做改變

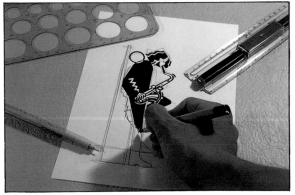

③鉛筆稿完成後，先以細簽字筆用製圖用具勾邊，再上墨色，此時色塊的安排應慎重

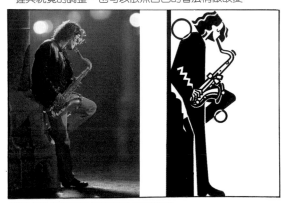

④完成後的作品與參考圖片各具特色

41

■字的造形化

　　字的造形化便是把字圖案化，運用造形化插圖的構成要素來做為字的基本筆劃，使文字產生強烈裝飾意味，創作時仍要考慮字的辨識性。

■由字合成的造形化插圖

　　和字的造形化相反的是前者屬於字；後者雖然基本單位都是字，但整體卻成為圖。以字來組成圖是十分有趣的，好好動動腦來創作「字圖」吧！

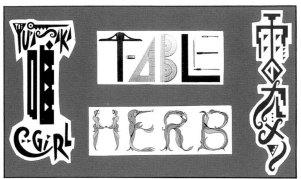

●國外有關字的造形化之作品實例

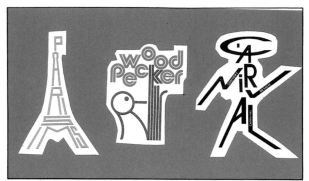

●應用在商標設計的作品實例

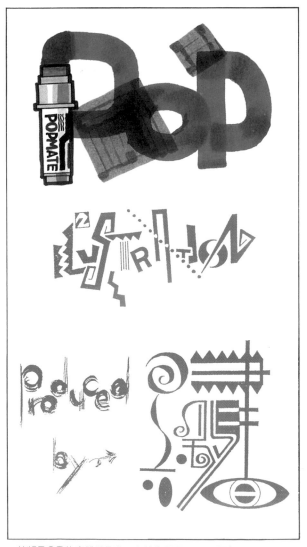

●若將POP的字體造形化，會讓作品更活潑，更有活力，很適合對年青階層的對象

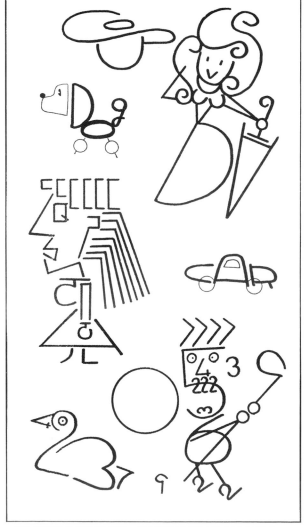

●運用想像力和文字的組合，可以創造出趣味性十足的插圖

■造形化插圖的質感表現

造形化的插圖雖然具有簡潔明快的視覺感，但有時一些造形化的插圖本身色塊面不多，若只用幾個顏色平塗帶過，反面會顯得有些單調，這個時候運用各種質感來表現便可以解決單調的問題。所謂質感就是物質的肌理，也是造形很重要的要素之一。這裡我們列舉了四大類質感表現方法：一、網點、二、特殊紙材、三、包裝雜誌紙、四、自製效果紙提供給讀者參考，也希望讀者可以自創新質感。

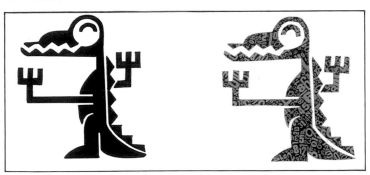

①網點紙

一般市面上的專業網點紙種類很多樣，但價格不便宜，建議讀者不妨購買國外網點的書籍，以影印在色紙的方式做剪貼，不但和貼網點的效果相同，更能節省成本。

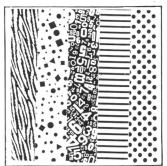

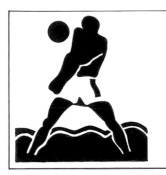

②特殊紙材

美術社有許多特殊質感的進口紙，如樹皮、石頭、皺紋、纖維、雲彩等質感，可供創作者十分便利的使用，右圖從左至右分別是皺紋、雲宣、彩岩、麗格和樹紋紙。

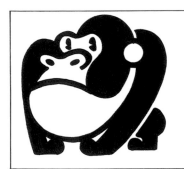
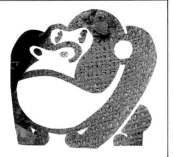

③包裝雜誌紙

除了花錢去購買紙材之外，在我們生活周遭也有隨手可取用的紙材可利用，如包裝、雜誌紙或報紙，即能減少花費，如果能多加注意，也許會發現比買的效果更突出的紙

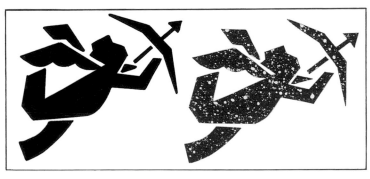

④自製效果紙

萬一買也買不到，找也找不著自己想要的感覺用紙，不如自己動手作，製作的方法可用不同的畫材和技法，如麥克筆或水彩，右圖是拿水彩以乾筆、渲染、甩筆、縫合及敲筆等技法做成

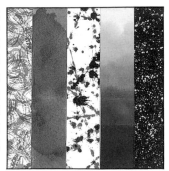

F.卡通化

　　就各種不同表現形式的插圖而言，以卡通及漫畫形式所表現的插圖種類，最容易使觀看者產生愉快的心情；因為這一些卡通化的造形，通常給予人可愛的感覺，而且卡通化的造形，在其造形的構成上，都以誇張、變形的方式達到其表現的目的，使人感到趣味感十足。

　　許多卡通及漫畫中的人物、動物，都能隨著報紙、雜誌、書刊的普及，深入我們的生活，形成家喻戶曉的人物。而隨著媒體的傳播，許多卡通中人物，其造形被運用在貼紙、記事本、杯子、Ｔ恤、手提袋等等許多的商品上，常常成為一股股流行的熱潮。

　　分析其原因，那是因為許多的卡通人物，在故事中的表現，滿足了人們心中的幻想；由其是小孩子，在其天真活潑的內心裏，更對那些可愛的卡通人物充滿想像及憧憬，那些卡通及漫畫人物給了人們一個美麗的夢想。

● 在現代有許多的文具及商品，都把出現在卡通及漫畫裏的角色裝飾在上面，使得商品的外觀都變得非常活潑及吸引人。

● **廣告傳播媒體的卡通造形**

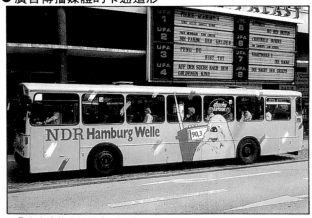

● 公車車廂的卡通圖案（西德・漢堡）

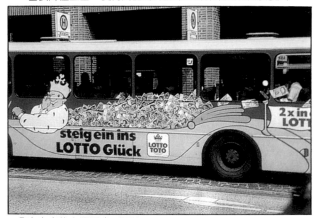

● 公車車廂的卡通圖案（西德・漢堡）

● **各式的卡通造形立牌**

● 運動用品（荷蘭・聖多堡）

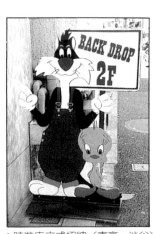

● 時裝店立式招牌（東京・涉谷）

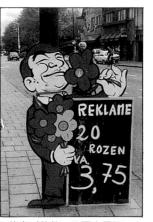

● 花店（荷蘭・乃爾克馬爾）

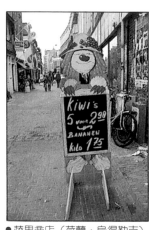

● 蔬果商店（荷蘭・烏得勒支）

44

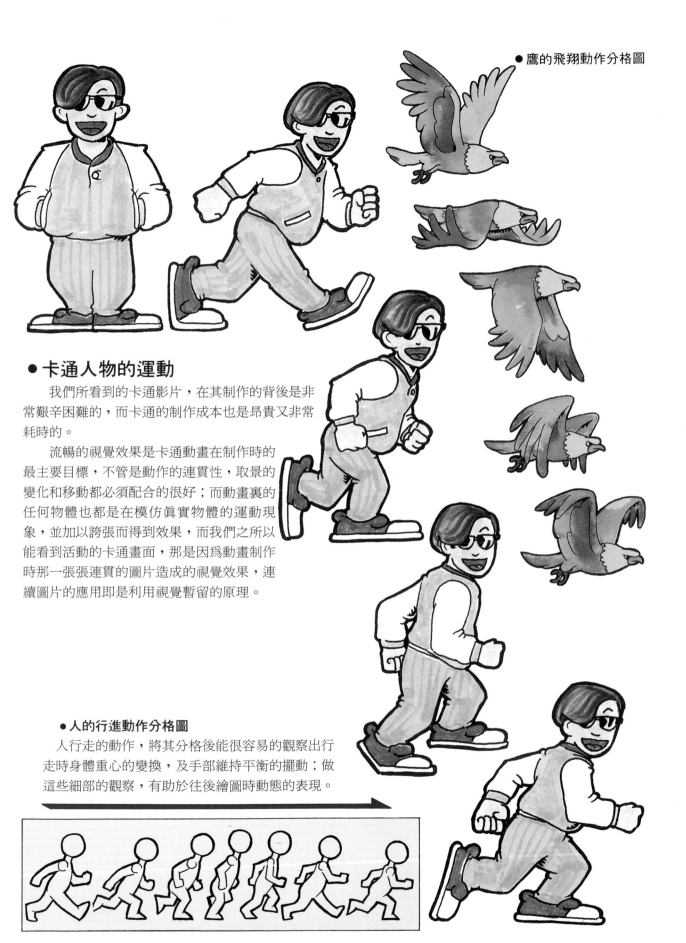

● 鷹的飛翔動作分格圖

● 卡通人物的運動

我們所看到的卡通影片,在其制作的背後是非常艱辛困難的,而卡通的制作成本也是昂貴又非常耗時的。

流暢的視覺效果是卡通動畫在制作時的最主要目標,不管是動作的連貫性,取景的變化和移動都必須配合的很好;而動畫裏的任何物體也都是在模仿真實物體的運動現象,並加以誇張而得到效果,而我們之所以能看到活動的卡通畫面,那是因為動畫制作時那一張張連貫的圖片造成的視覺效果,連續圖片的應用即是利用視覺暫留的原理。

● 人的行進動作分格圖

人行走的動作,將其分格後能很容易的觀察出行走時身體重心的變換,及手部維持平衡的擺動;做這些細部的觀察,有助於往後繪圖時動態的表現。

45

■ 想像力的發揮

卡通可以說是漫畫的一種表現，它所強調的是動作、表情及人物的誇張。

在著手從事卡通圖案的繪製之前，最重要的是擁有愉快的心情，並且利用想像力將自己心中的幻想，藉由圖案表現出有趣、可愛的造形，使欣賞者也能感受到你愉快的心情。

當然，希望欣賞者能夠感動，必須要先讓自己感動，自己覺得快樂有趣的東西，相信欣賞者也會產生共鳴的感覺；或許初學者在剛開始著手進行繪畫時，不能很熟練的表達出自己的心情，繪出自己滿意的卡通圖案，但是只要稍加練習，並且常常留意日常生活中，令人快樂的事情，將其記錄起來，相信在繪圖的表現上很快的便會能有明顯的進步。

●搭配著卡通誇張圖案的POP海報

運用想像力變化的插圖範例

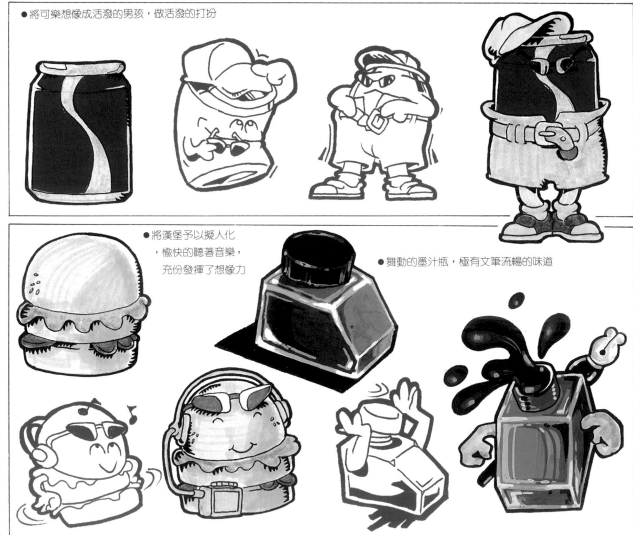

●將可樂想像成活潑的男孩，做活潑的打扮

●將漢堡予以擬人化，愉快的聽著音樂，充份發揮了想像力

●舞動的墨汁瓶，極有文筆流暢的味道

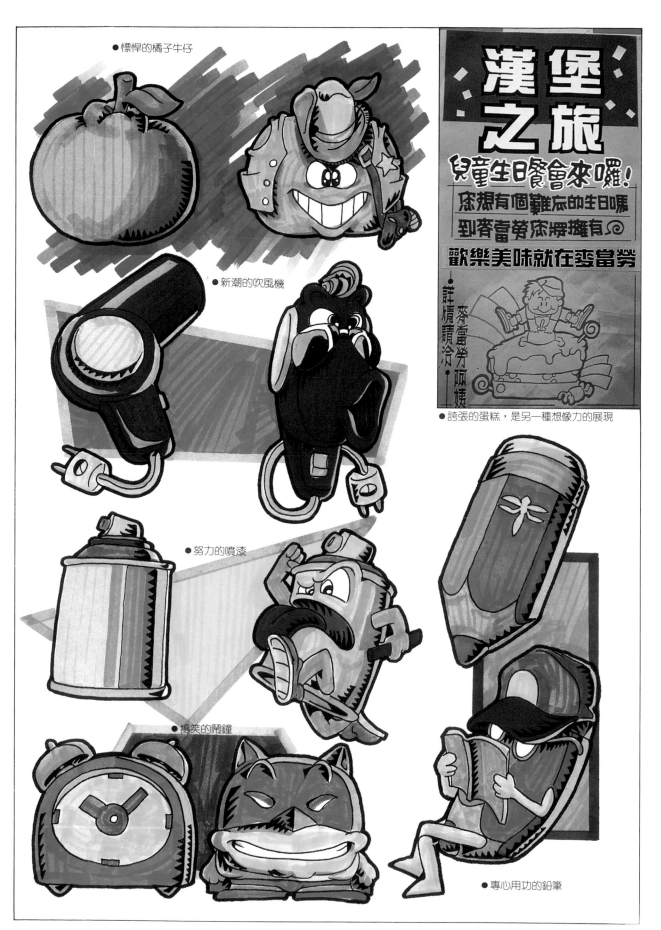

● 慓悍的橘子牛仔

● 新潮的吹風機

● 努力的噴漆

● 搞笑的鬧鐘

漢堡之旅

兒童生日餐會來囉!

您想有個難忘的生日嗎

到麥當勞您將擁有◎

歡樂美味就在麥當勞

麥當勞方頂姨

許情讀冷

● 誇張的蛋糕,是另一種想像力的展現

● 專心用功的鉛筆

■ 觀察週遭的事物

　　依初學者來說，針對週遭的事物來做為描繪的練習，是最好的方法，因為日常生活中出現的人事物，都是我們最熟悉的；試著想想，如可愛的小動物、貓咪、小狗，愛吃且非常可口的水果，像草莓、香蕉等，及車子、玩偶、布娃娃、可愛的杯子、鬧鐘、鞋子等等一些和我們生活在一起的東西，都是可以做為主題運用想像力去描繪表現的。

● 在居家的環境中，有很多的東西可以做為描繪題材

● 遊樂場是孩子們喜歡的地方，也是想像力及創造力累積的世界，很容易讓孩子們充滿愉快的幻想。

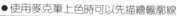

● 使用麥克筆上色時可以先描繪輪廓線

● 仔細觀察東西的維妙變化是描繪的基本條件

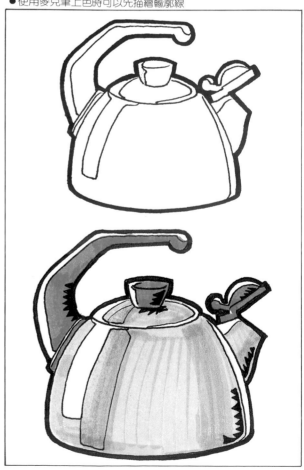

週遭事物的描繪範例

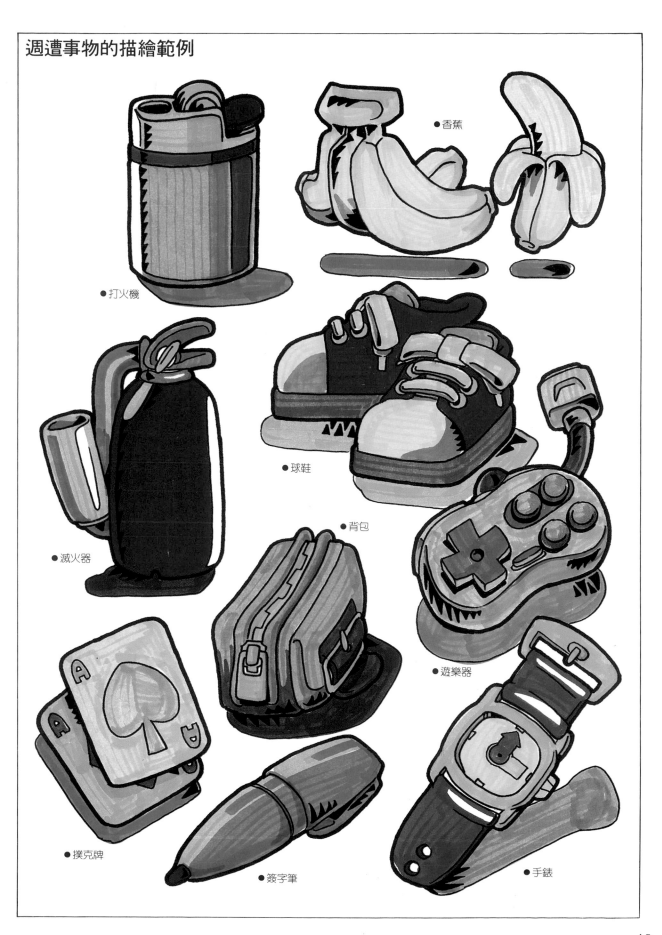

●香蕉

●打火機

●滅火器

●球鞋

●背包

●遊樂器

●撲克牌

●簽字筆

●手錶

■ 將物體予以生命化的表現

　　將自己要描繪的主題，做卡通化的造形，是最快樂的一件事，而如何增加插圖的趣味性，使插圖令人感到個性十足，將物體賦予生命化，是一個相當好的方法，也符合了卡通化的原則。

　　而不管所描繪的主題是什麼，或是具有可怕、生硬的外形，只要適當的加上笑臉、或可愛的表情，就能讓整個插圖的感覺顯得活潑可愛，你不妨一一的觀察生活中的小細節，就能從中了解到卡通化的樂趣。

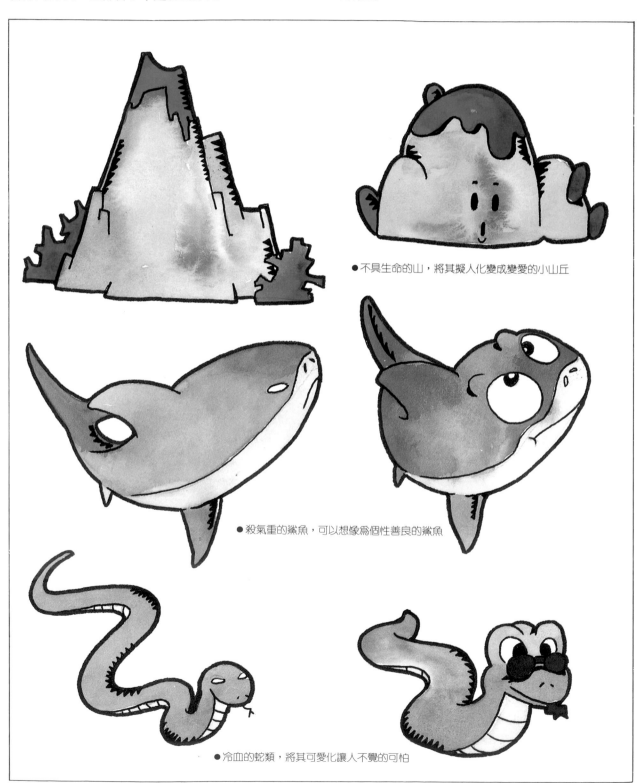

●不具生命的山，將其擬人化變成變愛的小山丘

●殺氣重的鯊魚，可以想像爲個性善良的鯊魚

●冷血的蛇類，將其可愛化讓人不覺的可怕

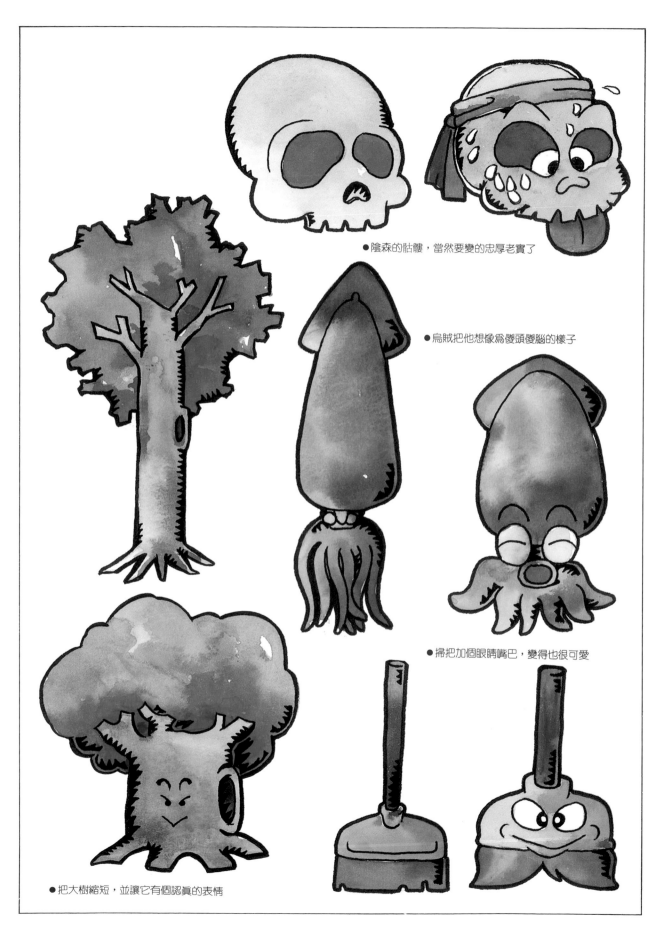

●陰森的骷髏，當然要變的忠厚老實了

●烏賊把他想像爲傻頭傻腦的樣子

●掃把加個眼睛嘴巴，變得也很可愛

●把大樹縮短，並讓它有個認眞的表情

51

■ 誇張的表現

　　卡通化的表現方法中，最重要的原則就是誇張的表現法，用高度的誇張形式，能將卡通插圖的幽默性提高，產生極具戲劇氣氛的效果；而所有的誇張表現，皆是模仿自真實的動作，所以說觀察生活中的一切事物，對於卡通化的插圖表現有非常多的幫助。

● 搭配著誇張的插圖，使得整張海報增添不少趣味，並提高了活潑的感覺。

趣味插圖實例

誇張是不拘形式的，只要是你覺得夠具創意而且富趣味感，你就可以將它表現；因為具「可看性」是我們表現的目的，藉由著反覆的腦力激盪，相信很快你就能表現的得心應手。

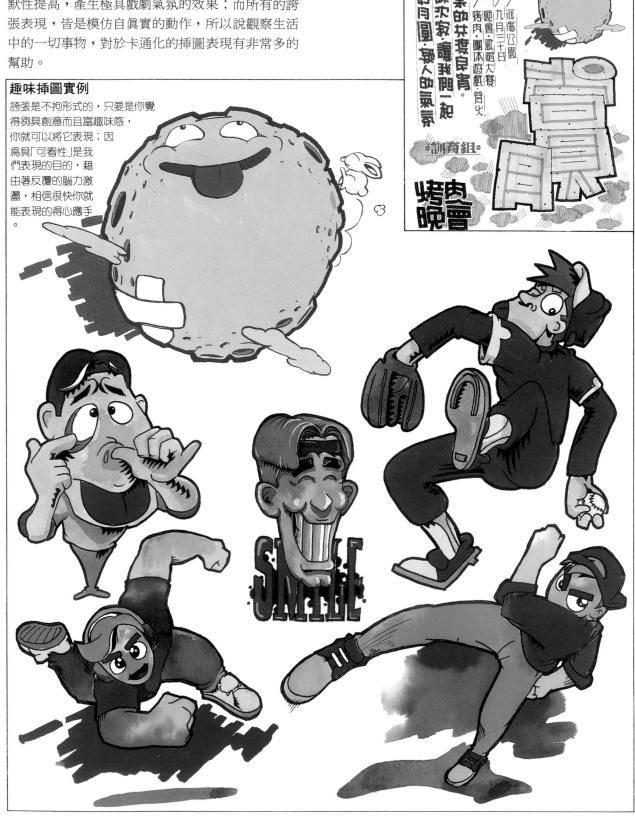

52

卡通化的誇張表現，大致可以分爲靜態和動態兩種誇張的形式。

靜態的誇張表現，以人物來說，通常只是臉部表情的變化像喜怒哀樂及大喜、大怒、大哀、大樂的情緒加重表現；而臉部肌肉的牽動變化，則是表現情緒的重點，透過五官的表情能將各種情緒上的反應表現出來。

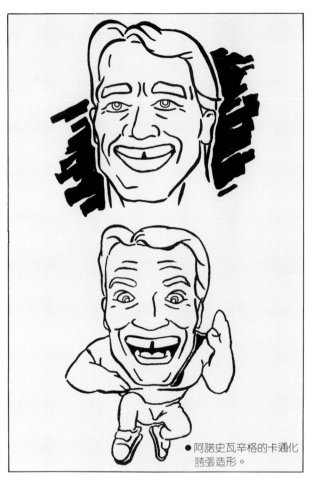

● 阿諾史瓦辛格的卡通化誇張造形。

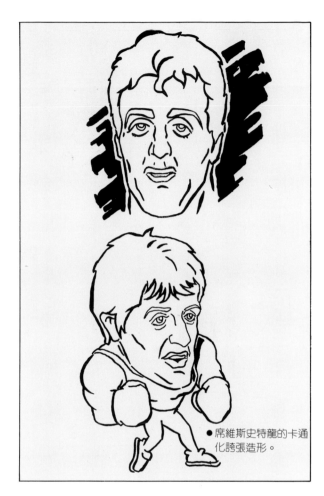

● 席維斯史特龍的卡通化誇張造形。

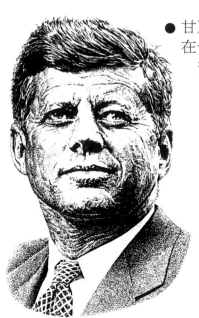

● 甘乃迪總統像的卡通造形，在卡通化時保留其臉部特徵做適當的拉長變形。

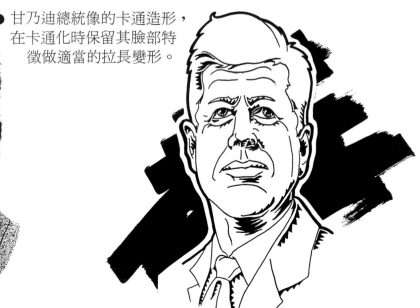

單一人物的四種漫畫造形表現

喜的表情

怒的表情

哀的表情

樂的表情

臉部基本的四種表情

臉部的各種表情變化

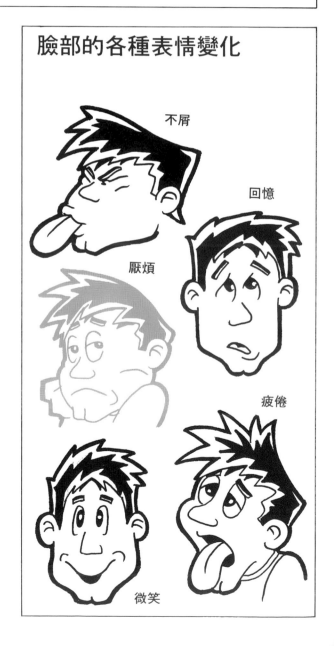

不屑

回憶

厭煩

疲倦

微笑

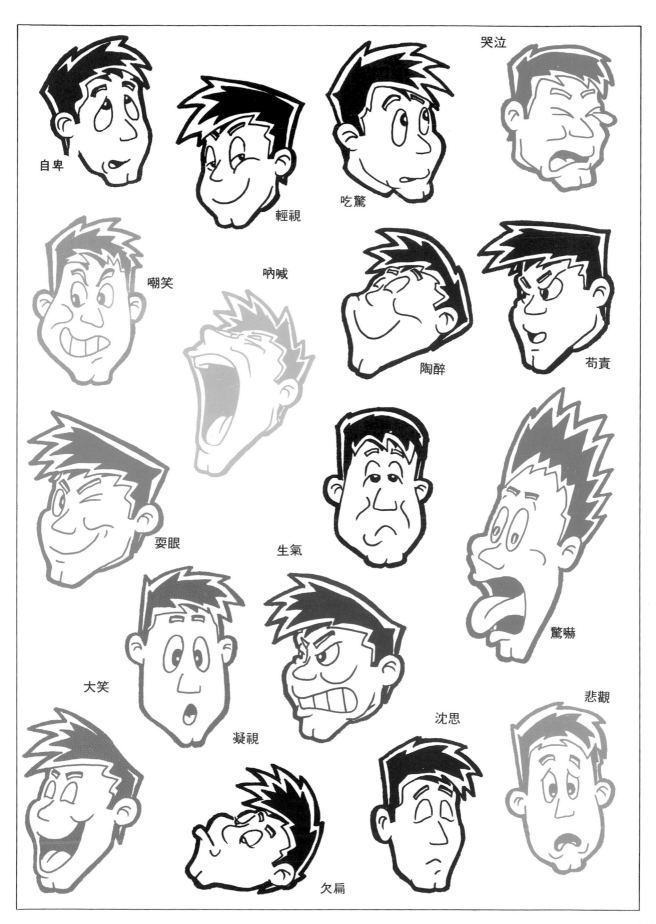

哭泣

自卑

輕視

吃驚

嘲笑

吶喊

陶醉

苟責

耍眼

生氣

驚嚇

大笑

凝視

沈思

悲觀

欠扁

至於動態的誇張表現，其範圍就非常的廣範，這其中包含了物體的運動定律、速度感、受力施力的關係，及戲劇效果等等許多卡通化的形成要素，藉由這些自然的物體移動作用，再加以誇大的表現形式，就能將卡通化的圖案表現的很生動活潑，但需要特別注意一點，要將卡通化的圖案表達的很完

美，必需要兼顧到整體的完整度，也就是說臉部表情、肢體動作、及氣氛表達要能夠非常協調的組合，將情緒傳遞給欣賞者；例如表現活潑進取的人時，除了臉部的快樂表情之外，再配合上肢體語言來加強其個性，和特色等這樣就能夠將要表達的人物，描寫的更為生動。

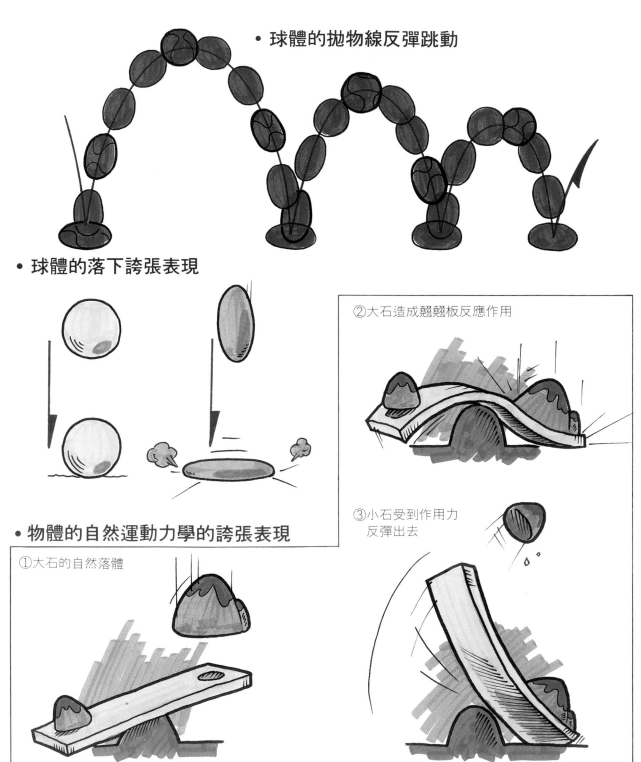

• 球體的拋物線反彈跳動

• 球體的落下誇張表現

②大石造成翹翹板反應作用

• 物體的自然運動力學的誇張表現

①大石的自然落體

③小石受到作用力反彈出去

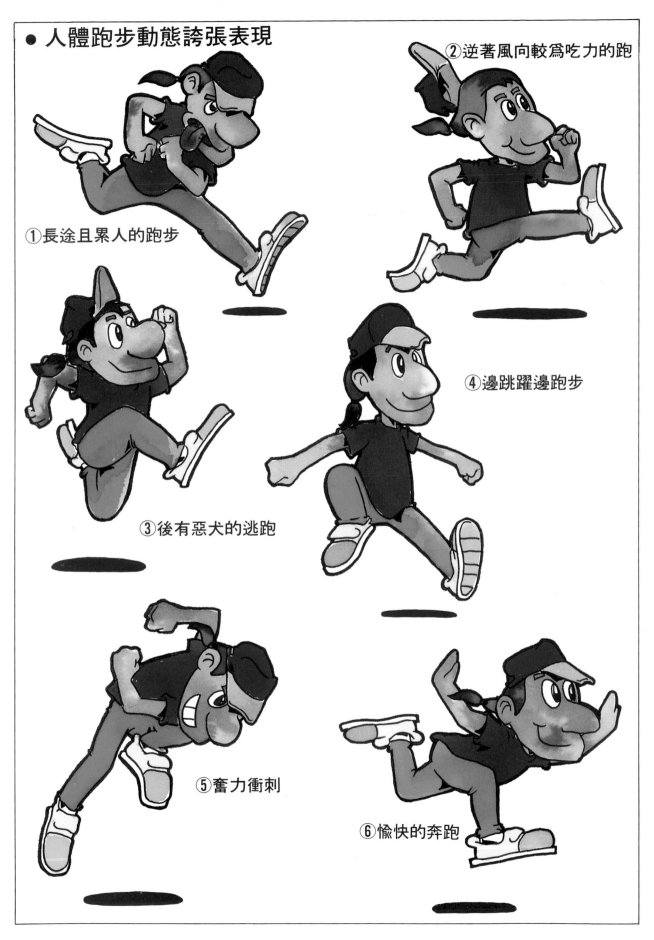

● 人體跑步動態誇張表現

①長途且累人的跑步

②逆著風向較爲吃力的跑

③後有惡犬的逃跑

④邊跳躍邊跑步

⑤奮力衝刺

⑥愉快的奔跑

● 棒球員飛撲接球的四個連續動態的誇張表現

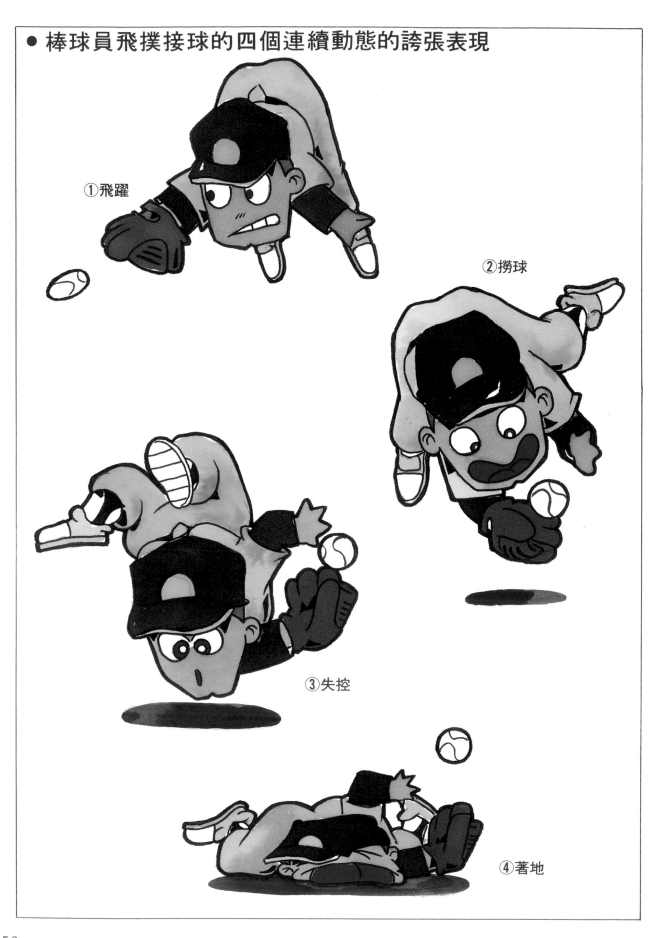

①飛躍

②撈球

③失控

④著地

●汽車由靜止、起動、行進到刹車靜止的四個動態誇張表現

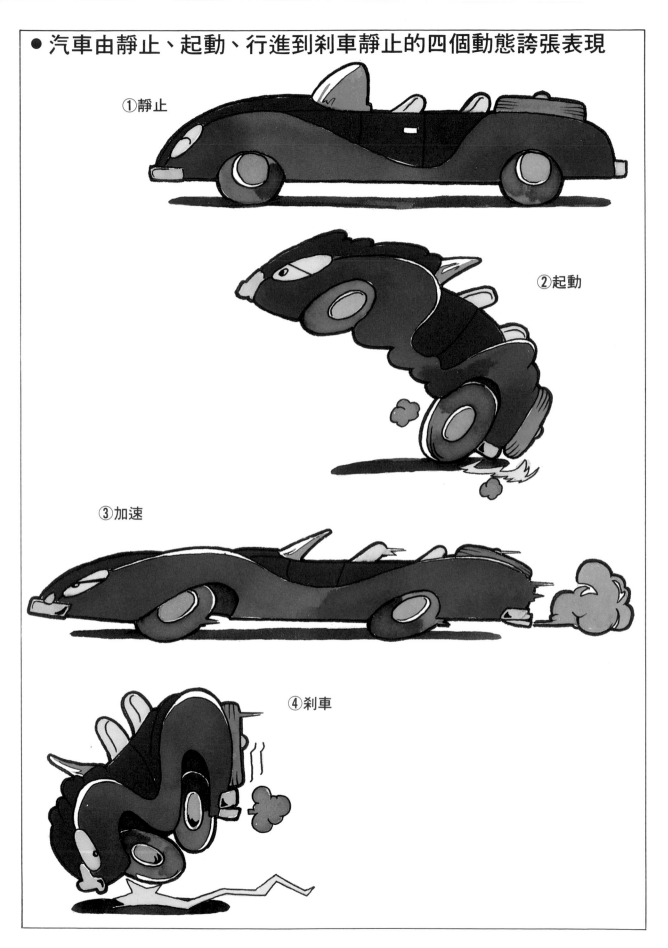

①靜止

②起動

③加速

④刹車

59

G.寫實表現

　　以寫實風格表現的插圖，可以說是在所有插圖風格中最接近自然法則，最接近眼睛所見之實物造形的一種，給讀者的感覺是確實、精緻的，可以將描寫物之造形明確得轉達給欣賞者，由於寫實風格插圖的線條多根據自然法則，少人為意志的影響，如果繪圖時太過專注於形體表面上的描寫而忽略了神韻的掌握，插圖會很容易流於呆板與匠氣。

　　由於寫實表現的插圖必須對描寫物之比例、動態、透視、結構、神韻等要點很確實的掌握，才能顯現寫實風格之優點與特性，因此對於一些經驗不足或沒有繪畫基礎的人來說，是比較容易有挫折感的，在此建議有這樣情形的人除了多練習外可以籍由一些輔助工具的幫忙來解決構圖上的困難，如影印機、感光枱、描圖紙等都是可以使我們構圖更方便且快速的用具，當然，如果我們可以在完全捨棄這些用具後仍然可以創作很寫實的插圖，，那才是實力的真正展現。

●寫實表現的插圖讓海報更有精緻感

●寫實表現的插圖可以表現到近乎照片的效果，將最接近描寫物的形體傳達給欣賞者

■寫實表現的構圖輔助用具

　　寫實表現不同於前面幾種風格的地方，在於構圖上若有地方稍微錯誤，很容易被人一眼視破，因此構圖便對繪畫底子不夠的人感到困擾不已，想在短時間之內把素描練好又不是一蹴可成，此時不妨善用影印機可將圖片資料上的實物放大縮小之功能，選擇所要之大小比例，再利用感光柏或描圖紙將所要圖案轉構圖在製作POP的用紙上，如此便可以迅速確實的完成構圖，接著便能選擇適合的表現形式及上色方式讓插圖更絢爛奪目。

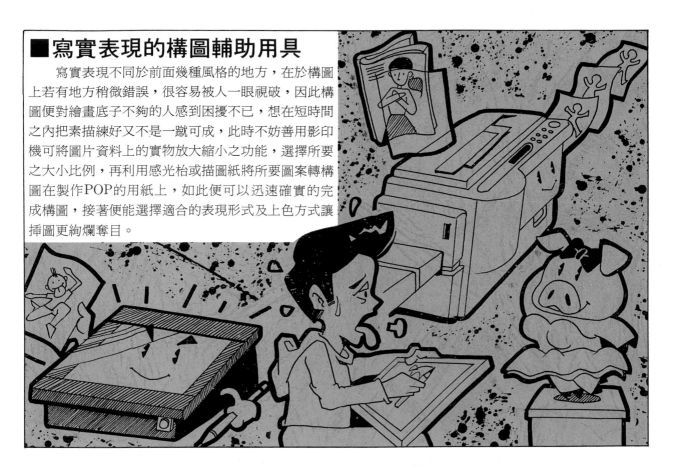

點構成

剪影效果

面構成

線構成

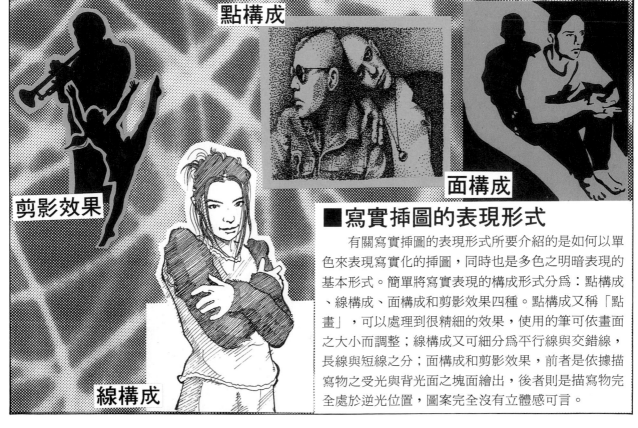

■寫實插圖的表現形式

　　有關寫實插圖的表現形式所要介紹的是如何以單色來表現寫實化的插圖，同時也是多色之明暗表現的基本形式。簡單將寫實表現的構成形式分為：點構成、線構成、面構成和剪影效果四種。點構成又稱「點畫」，可以處理到很精細的效果，使用的筆可依畫面之大小而調整；線構成又可細分為平行線與交錯線，長線與短線之分；面構成和剪影效果，前者是依據描寫物之受光與背光面之塊面繪出，後者則是描寫物完全處於逆光位置，圖案完全沒有立體感可言。

■寫實表現的畫材使用與作品實例

此處例舉了七種製作POP插圖較常使用的畫材,並對其特性及使用方法簡單的介紹。不論是何種畫材的使用,繪圖時都必須注意的是下筆前的選色謹慎與下筆時的肯定流暢,尤其在畫人的皮膚時用色稍有不慎,會對整張插圖的好壞影響很大,建議在你下筆前能在作品外的紙上先行試驗,而在透明性質的畫材使用上宜從淺色畫到深色,若能掌握以上要領便能使失敗率降到最低

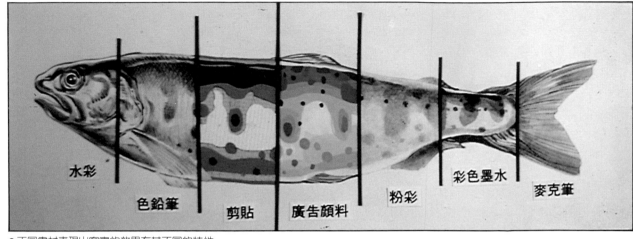

水彩　色鉛筆　剪貼　廣告顏料　粉彩　彩色墨水　麥克筆

● 不同畫材表現出寫實的效果有其不同的特性

●廣告顏料

廣告顏料是遮蓋性極強的顏料,常用於不透明畫法,所以對紙的要求性較低,使用上特別要注意與水混合的比例要適當,水份的多寡會影響其遮蓋性及色彩彩度

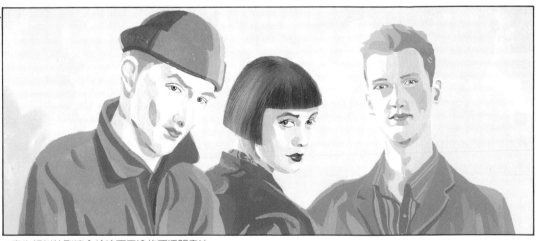

● 廣告顏料特別適合於塊面平塗的不透明畫法

●水彩

水彩有透明與不透明兩種,右圖是以透明畫法表現,是較為常用的,其又可利用重疊、渲染、縫合、乾筆等不同筆法來表現,這裡要留意的避免顏色的混濁。

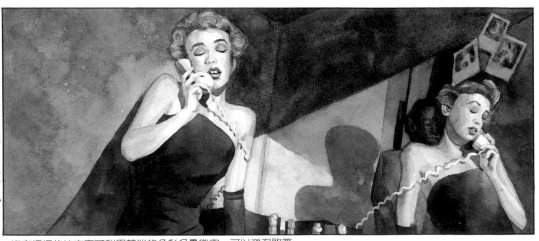

● 沒有把握的地方寧可利用較淡的色彩多疊幾次,可以避免敗筆

● 水彩技法過程

①選定圖片後，先影印一張再利用感光枪構圖，因為部分為
　透明畫法，因此鉛筆線不宜太深

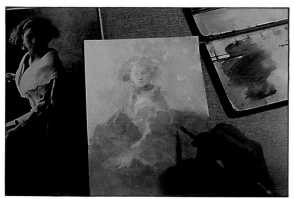

②用橘黃色系做底層顏色，筆法刻意營造粗曠效果，臉部的
　描寫要格外小心

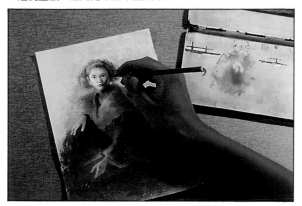

③搭配紅、紫、褐色系做透明重疊畫法，漸漸把層次做出

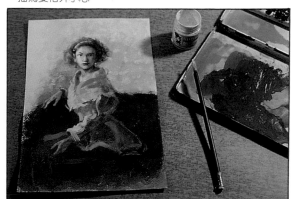

④以白色廣告顏料和水彩調出淺藍紫色系，以不透明畫法勾
　勒有力道之線條

● **粉彩** 有軟、硬式條狀及筆狀粉彩等形式，
其顏色有纖細柔美之特色，但由於其粉狀色彩易
掉落，在作品完成後須以專用噴膠將其保護。

● **剪貼** 剪貼是效果特殊但花時間的一種技法
，有平面與立體之分，紙材方面種類繁多，若要
求方便可購買具有四十種顏色八開大之粉彩本。

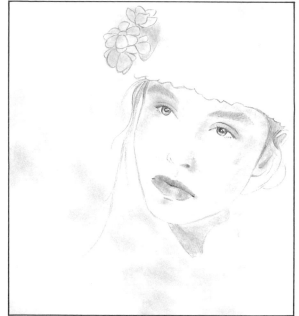

● 粉彩有別於其它畫材的特點，就是粉狀的顏料可以利用面紙
　或棉花棒擦抹出十分柔合的效果

● 剪貼技法是以色紙代替顏料，剪刀代替色筆的技法，耐心和
　細心是做好剪貼應具備的

63

●**彩色墨水** 有油性及水性兩種,油性墨水乾掉後難遇水溶解,不易洗掉;水性則可以。彩色墨水其特性為色彩清晰明快十分鮮豔。

●**色鉛筆** 有水性及油性之分,使用時可將鉛筆素描的筆觸觀念帶入,筆尖與筆側的效果則有精緻與粗糙的趣味對比,不妨多加嘗式發現。

●彩色墨水的繪畫概念接近透明水彩,應避免顏色混濁

●色鉛筆和粉彩較其它畫材的色彩飽和度弱

●**麥克筆**

POP插圖最常用的麥克筆有水性、油性兩種。若要表現寫實的插圖,先決條件是筆的顏色要足夠,至少一個色系要有3-5個層次,再以重疊法,混出中間色調,如此面的明暗轉折才會顯得自然、緩和,水性麥克筆容易在畫面留下筆觸,因此在下筆時應求筆法的肯定流暢。

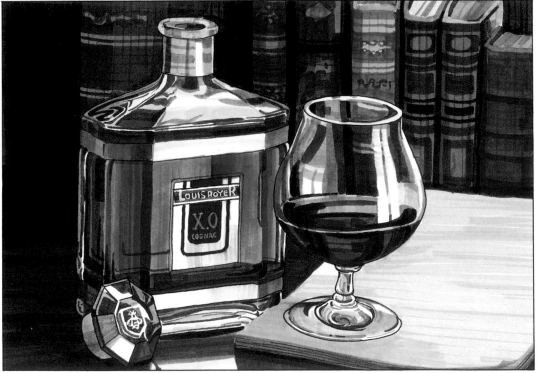

●麥克筆在所有插畫的表現形式裡是較為快速的一種

H.各種表現風格插圖的POP 作品實例

在介紹過種種表現風格的插圖後，接著便是面臨了如何將圖與字完善搭配的問題，希望以下的POP作品實例能給讀者一些版面構成、字圖比例及各種風格的插圖在POP作品實例上的整體實際效果作參考或觀念上的啟發，以創造更具特色，更吸引人的POP作品。

（特別感謝簡仁吉對本單元的海報協助）

● 插圖的表現風格：圓形的應用（請參考P.29）

● 插圖的表現風格：三角形的應用
（請參考P.33）

● 插圖的表現風格：三角形的應用 （請參考P.33）

● 插圖的表現風格：方形的應用（請參考P.31）

● 插圖的表現風格：方形的應用 （請參考P.31）

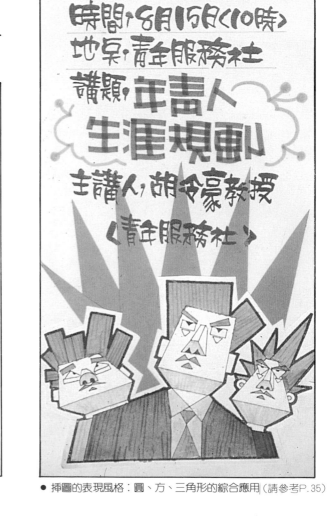

● 插圖的表現風格：圓、方、三角形的綜合應用（請參考P.35）

● 插圖的表現風格：圓、方、三角形的綜合應用　（請參考P.35）

● 插圖的表現風格：造形化　（請參考P.39）

● 插圖的表現風格：造形化　（請參考P.39）

● 插圖的表現風格：卡通化　（請參考P.44）

量量看 83立度
新生体重测量

【星期一】
美一忠.美一孝
【星期二】
命二仁.扎二爱
【星期三】
廣三信.宏三義

注意飲食.多運動
保持健康的身材 (保健室)

● 插圖的表現風格：卡通化 （請參考P.44）

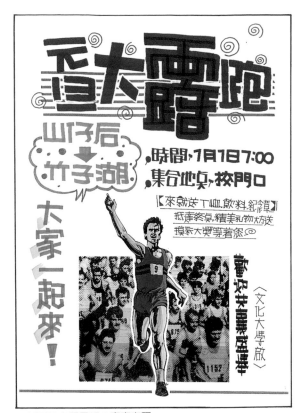

迎大露跑

山仔后 → 竹子湖

大家一起來！

時間,1月1日7:00
集合地点,校門口

【來就送T恤.飲料.紀念章
抵達終點,精美礼物致送
摸彩大奬等著您】

奬及来赠品中

〈文化大學啟〉

● 插圖的表現風格：寫實表現 （請參考P.61）

網球 • 大專盃 公開賽 賽程

1.文化大學VS小草芸術學苑 〈5月9日10時大孝網球場〉
2.師範大學VS台湾大學 (5月10日10時大操場)
3.實踐學院VS台北師院. (5月11日10時大義網球場)
● 決賽時間,5月15日上午10時 大義球場.
● 主辦單位,小草芸術學院.

● 插圖的表現風格：寫實表現 （請參考P.61）

特別單元
3D立體視覺之插圖

　　所謂3D立體視覺指的是眼睛不需透過任何輔助工具（立體眼鏡），便能把平面之圖案看成三度空間之立體實物的神奇視覺效果。

　　我們兩眼在正常觀看一物會覺得有立體感，是由於左右兩眼看物體的角度有差異之因（從單眼互換看可發現），然而3D立體視覺的作品說穿了就是利用這樣原理，我們若能將一立體物畫成相當於兩眼角度的兩張平面圖，再能使左右眼同時各看一張圖，便能達到立體之視覺效果了。

　　看圖的方法分為交叉法與平視法，不管以何種方法看首先都要將二圖水平放置眼前，調整視覺焦距（交叉法在圖與眼睛之間，也就是書之前；平視法則是在書之後），將圖上之二點看成四點再看成三點之後，將中間一點下方的圖看清楚便呈立體效果。交叉法便是平常鬥雞眼的看法；平視法則類似發呆時的眼神。兩者的效果是相反的，例如平視法的凹若以交叉法看會變成凸。

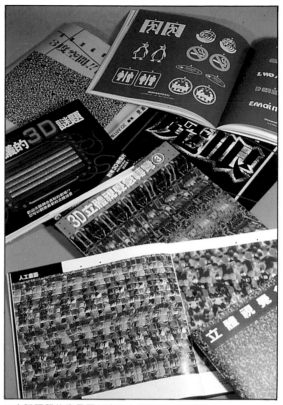

●立體視覺的書是目前市面上很受歡迎和流行的

●我們可以利用相機自己拍攝立體照片

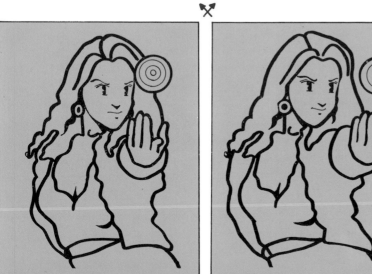

●若將立體視覺的插畫運用在POP製作上，相信是一種全新的感受

69

■立體插圖的手繪方法

插圖的描寫物若是現實生活中可見的靜態實體物，便可用素描的方式以閉左眼和閉右眼的二次觀察勾勒其輪廓，且兩圖必須大小一致與平行，若覺得困難重重也可利用照像機做大約兩眼角度之差的拍攝，再轉爲插圖，至於文字、幾何圖形或超現實的漫畫與造形，則需要從模形、想像或參考的經驗中完成。

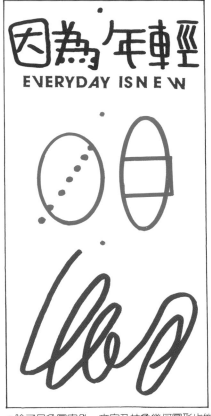

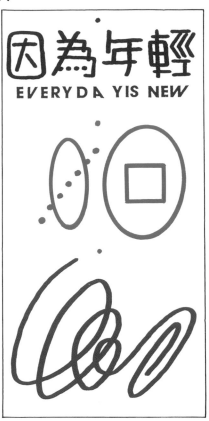

● 除了具象圖案外，文字及抽象幾何圖形也能立體化

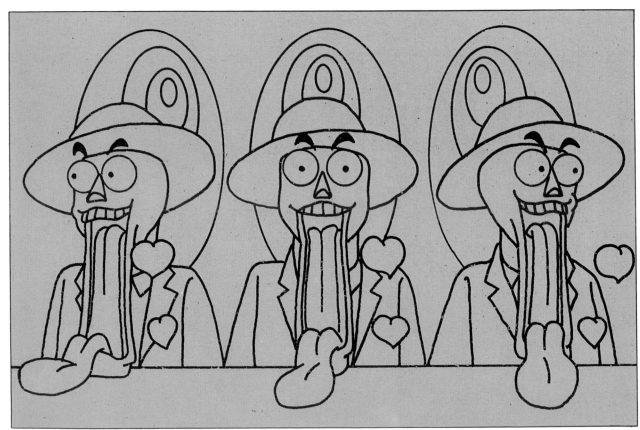

● 發揮自己的想像力，創作有趣的立體視覺插畫

第四章　色彩配置與技法應用

第四章
色彩配置與技法應用
A.色彩配置之色彩的屬性

人們在面對色彩時,心理會受到顏色的影響而產生變化,這些變化使人們有許多不同的情緒,如沈靜、溫暖、活潑、輕快、穩重等等。

但要特別注意的是,不同的種族、性別、年齡,或是個性上的偏好,都會對顏色產生不一樣的認定及反應。

雖然如此,但色彩乃具有一般性的共同感情,所以當我們在應用色彩時,可以將這一些色彩本身的特性,搭配在畫面的整體感覺,或者是特意營造的氣氛感覺之中,引發起觀看者的感情效果。

色彩具有三種重要的性質,即色相、明度、彩度,稱為色彩的三屬性。

色相是色彩的相貌,如紅、黃、藍等顏色的名稱。

明度是指色彩明暗的程度,以無彩色為例子,明度最高的是白色、最低的是黑色,在加上當中的灰色調,則構成明度系列,這是最容易認識明度變化的例子。

彩度是指色彩飽和的程度或是純粹度,任何顏色的純色均為該色彩中彩度最高的顏色,一旦混合了其他顏色,則會降低其彩度,混色愈多彩度愈低。

● 12 色相環所排列出的涼暖色相,是一般人最常見到也最容易接觸到的涼暖對比色。

● 下圖是依照顏色的屬性,依序做出四個季節各自特有的顏色,以及利用顏色呈現出季節給予人涼爽與溫暖的感覺。

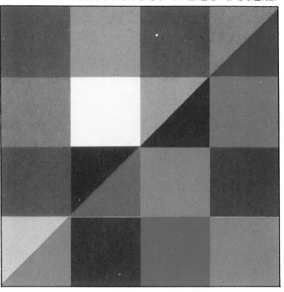

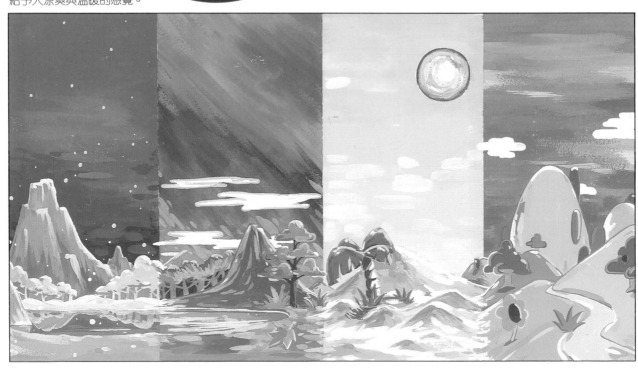

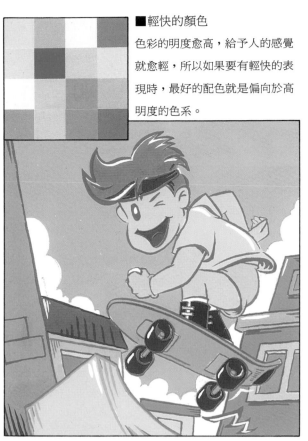

■輕快的顏色

色彩的明度愈高，給予人的感覺
就愈輕，所以如果要有輕快的表
現時，最好的配色就是偏向於高
明度的色系。

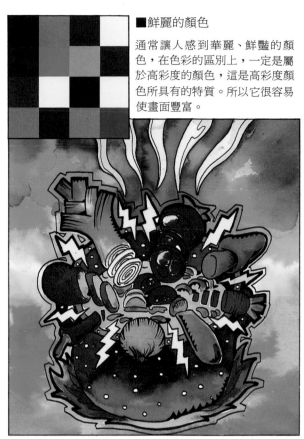

■鮮麗的顏色

通常讓人感到華麗、鮮豔的顏
色，在色彩的區別上，一定是屬
於高彩度的顏色，這是高彩度顏
色所具有的特質。所以它很容易
使畫面豐富。

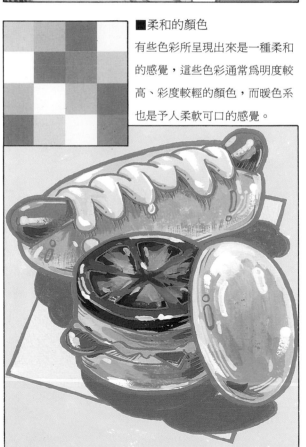

■柔和的顏色

有些色彩所呈現出來是一種柔和
的感覺，這些色彩通常為明度較
高、彩度較輕的顏色，而暖色系
也是予人柔軟可口的感覺。

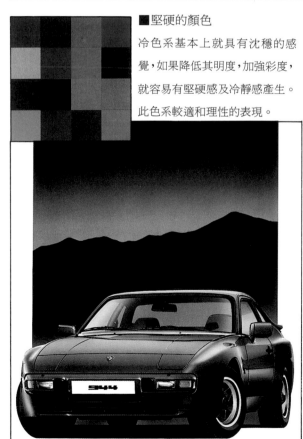

■堅硬的顏色

冷色系基本上就具有沈穩的感
覺，如果降低其明度，加強彩度，
就容易有堅硬感及冷靜感產生。
此色系較適和理性的表現。

B.技法的應用

一張完整度高而且具欣賞價值的插圖裏,技法的表現及應用,其成熟度充分影響到觀看插圖者的感覺,並且關係著此張插圖的成敗與否。而現在我們就是要來討論如何使這些技法表現的更好,並且用很適當很正確的技法應用來美化插圖,將插圖的可看性及價值感提升起來。

在許多的表現材質中,我們選擇了幾種較為方便、普通,而且較常被使用的畫材,如廣告顏料、水彩、麥克筆等等來做一些技法上的示範。

■廣告顏料重疊法

廣告顏料是一種可塑性極高的畫材,使用起來也非常的容易,其特點是顏色鮮豔、厚實,混色性良好,所以可以調配出多種類的顏色;而且覆蓋性佳,可以重疊上色,也易於修放,對於初學者而言是個不錯的畫材。

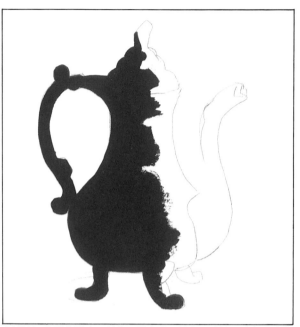

①描繪好物體的輪廓,並上一層底色,使用平塗筆,或加入少許白色顏料可以使顏色更平穩。

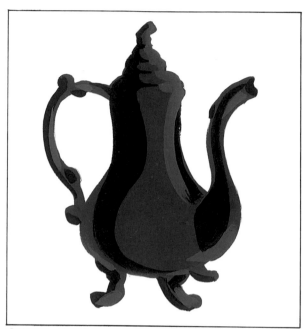

②使用同一色系中的深色及明亮色,重疊出大約的明暗位置。

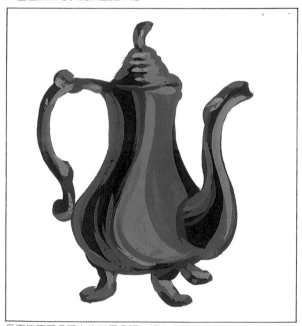

③再使用同色系中的不同色調,重疊出更多的層次,制造出趣味性的觸筆。

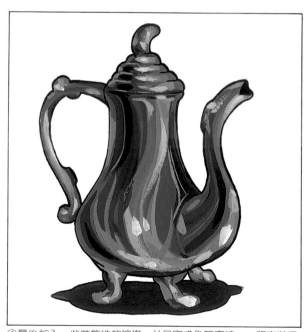

④最後加入一些裝飾性的線條,並且完成外輪廓線,一張充滿趣味感的酒壺插圖,即告完成。

重疊法插圖範例

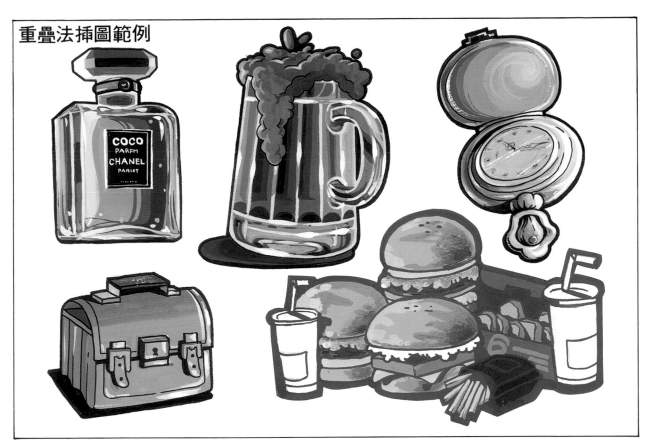

●使用重疊法表現插圖的ＰＯＰ海報

●整張海報的設計以插圖為視覺的重點，而重疊法的插圖與色塊的搭配非常協調。

■廣告顏料平塗法

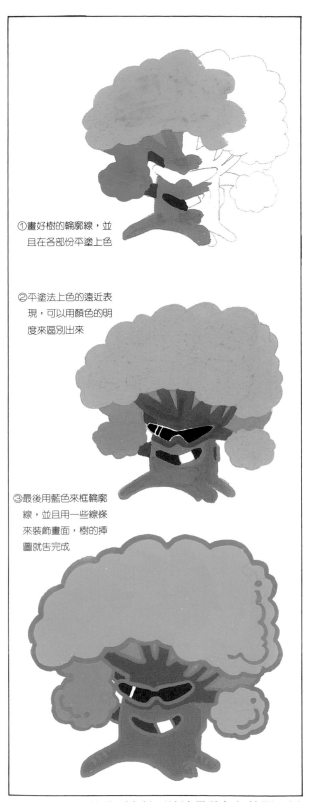

①畫好樹的輪廓線，並
　且在各部份平塗上色

②平塗法上色的遠近表
　現，可以用顏色的明
　度來區別出來

③最後用藍色來框輪廓
　線，並且用一些線條
　來裝飾畫面，樹的插
　圖就告完成

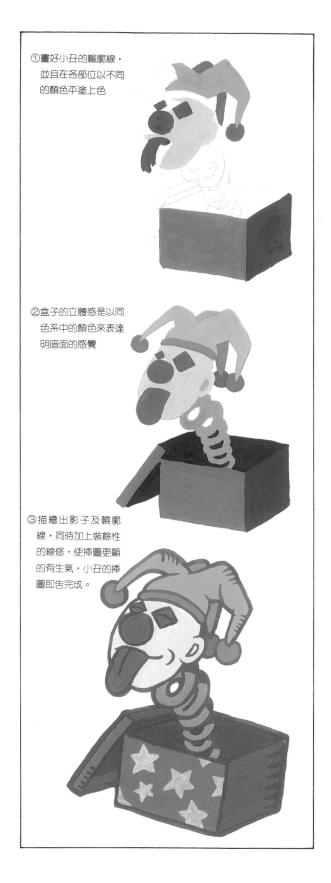

①畫好小丑的輪廓線，
　並且在各部位以不同
　的顏色平塗上色

②盒子的立體感是以同
　色系中的顏色來表達
　明暗面的感覺

③描繪出影子及輪廓
　線，同時加上裝飾性
　的線條，使插圖更顯
　的有生氣，小丑的插
　圖即告完成。

　　和重疊法的差別在於平塗法是將每個範圍只以
一個平整的顏色表現，即使是立體的表現也是一
樣，比起重疊法來說，平塗法更為簡單。

平塗法插圖範例

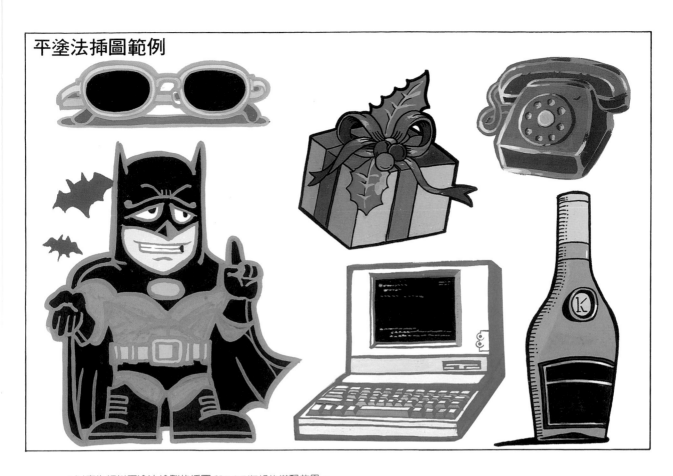

●以廣告顏料平塗法繪製的插圖與POP海報的搭配效果。

■彩色墨水

　　和傳統的顏料相比，彩色墨水的顏色極爲鮮豔、飽合，幾乎超越所有的顏料，使用方法則與水彩一般，可以用水調合顏色非常方便，因此許多的插畫、漫畫家都很偏愛，也壇長使用。

　　使用時可以依其需要挑選水性或添加壓克力的耐水性墨水，而筆材則以水彩筆、或是毛筆皆可，一般來說，彩色墨水是較適合用渲染法表現，但依使個人手法及喜好，還是有其它方式可以呈現彩色墨水的特色。

⑴打好插圖的輪括線，並決定物體的底色。

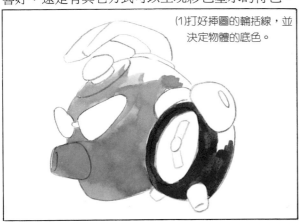

⑵第一層的底色上好之後，準備用重疊法來上物體的暗面。

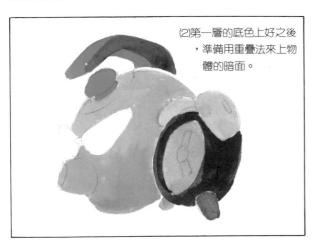

⑶將物體暗面上好後，立體感已顯現出來，這時利用粗細不同的簽字筆勾勒輪廓線，並且渲染出背景此張插圖即告完成。

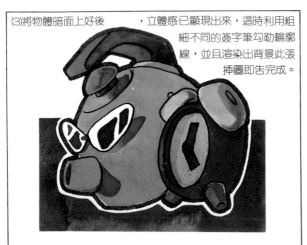

⑴將輪括線打好後，各部位依序上色。

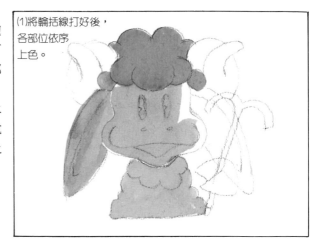

⑵渲染出層次不同的顏色以便製造立體感。

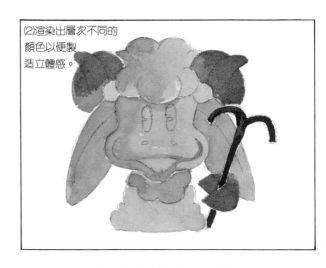

⑶用圭筆勾勒出較爲活潑的線條，並且渲染出背景，將插圖剪下貼於背景上，此張插圖即告完成。

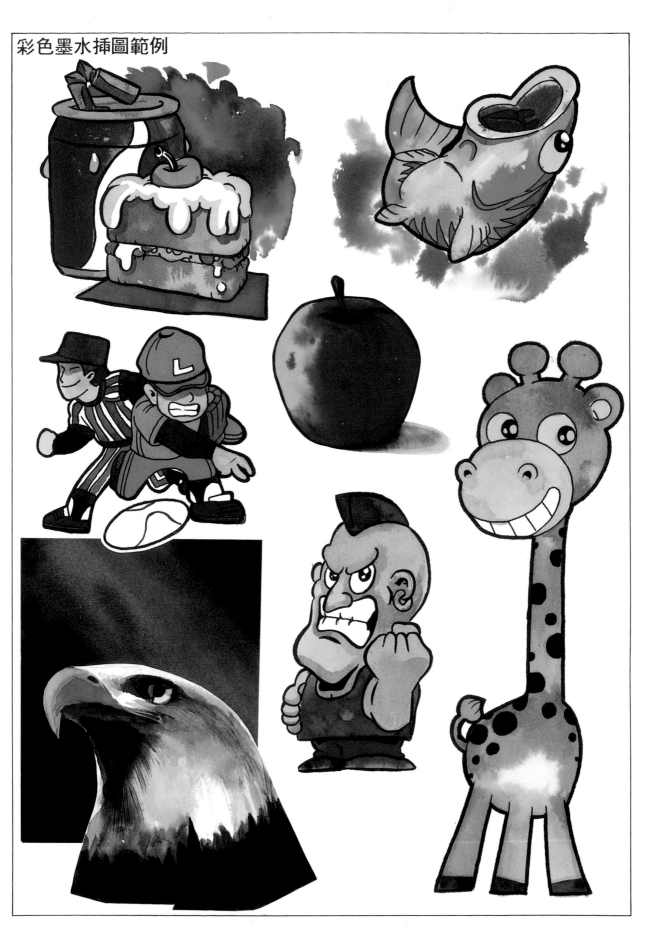

麥克筆

　　麥克筆所具備的特質，是它色彩的種類多，色彩鮮豔而且使用起來非常方便、快速，即使是初學者也是能掌握的很好，不需要花很長的時間學習技巧，所以被廣泛的運用；而使用在畫插圖上能清楚的表現出許多種的視覺效果。

①找好合適的圖案，並且影印在卡紙上。

②用麥克筆在各部位上一層底色，並且設定明暗部份。

③用重疊法加深顏色，然後將人物依形狀剪下，貼於預先制作的背景上，此張作品即告完成。

▲使用麥克筆繪制的ＰＯＰ插圖，不僅搭配上非常容易，而且具有麥克筆特有的觸感。

麥克筆插圖範例

▼這兩張插圖是採用相同的手法繪製，首先將背景處理成神密氣氛的冷色調，之後在另一張紙以平塗方式繪出人物部份，然後剪下貼於背景上，再勾勒髮的光影即完成。

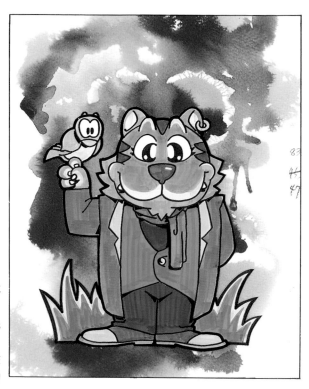

▲用麥克筆具有的漸層顏色，依照演色的方式畫出彩虹的效果，之後再將變色龍的圖形描繪於上，用白色廣告顏料描出線條即告完成。

▶先畫好老虎的造形草稿，再用麥克筆平塗方法上色，然後在另一張紙上用彩色墨水渲染製造背景，再將上完色的圖形剪下貼上，即告完成。

▼先構好騎士的草圖，並且用麥克筆重疊法上色，然後在另一張紙上畫出具速度感的背景線條，最後將騎士剪下貼於背景上，一張具速度感的插圖，即完成

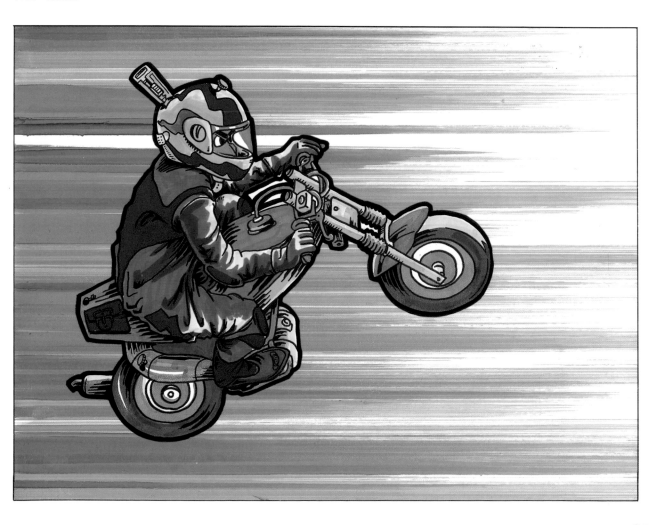

水彩

　　水彩是一種很活潑,很具變化的畫材,所以水彩表現的方式也很多樣化,通常可以依插圖表現的種類區分,做出很適當又很不錯的效果。而在此示範的是渲染加上重疊的方法。

①在打好的構圖上,將紙面打濕,並且用黃色系渲染打底。
②在底色未乾之前,調出暗部的色調,在暗面加以渲染。
③紙面水份乾後,再用重疊法加強暗面的暗度,以及用水稍微洗出亮面。

④在主題之後加上背景,背景也是依渲染的方法完成,在全部完成乾燥之後,用黑筆框出粗邊及細邊作品即告完成。

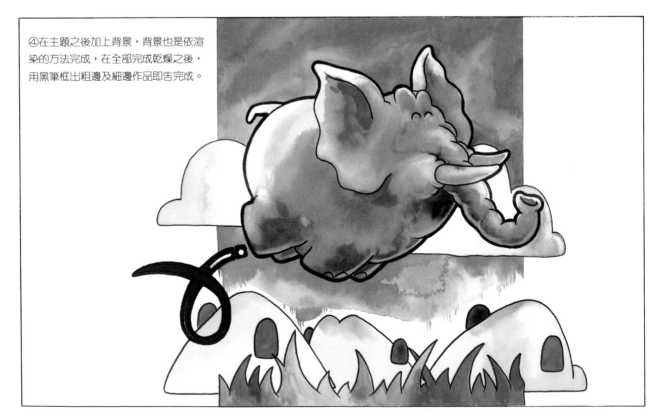

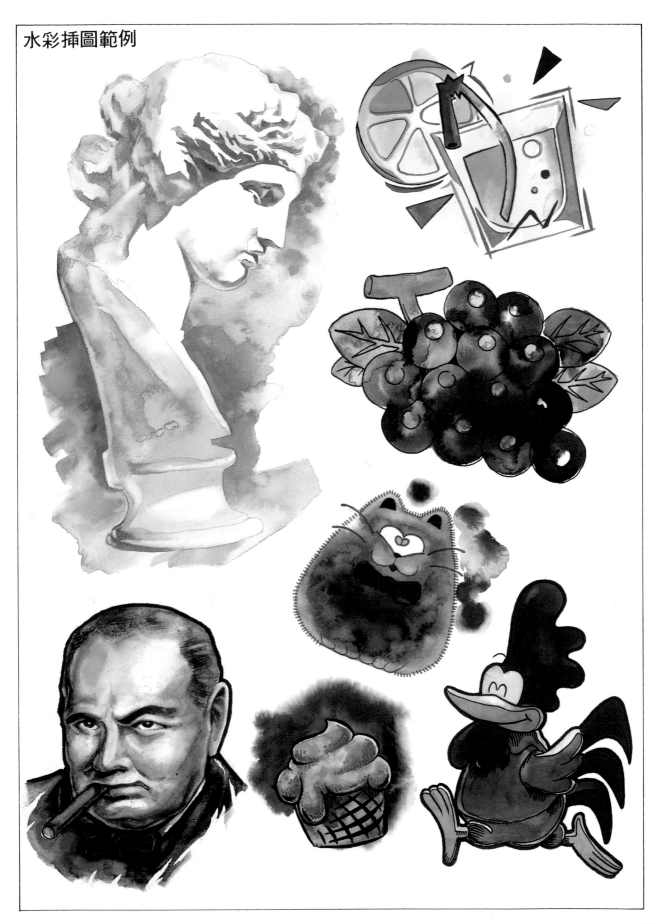

首先將輪廓線打好，然後以水彩大約上出質感與明暗，再利用色鉛筆加強皮裙質感及立體感，最後用廣告顏料將光亮處及反光處表現出來就告完成。

■水彩渲染＋廣告顏料

首先把要渲染的範圍以鉛筆大概做個記號，然後將紙面打濕，將預先調好的要渲染的幾個顏色照自己的意思，在紙上做濕染的效果，之後用廣告顏料描繪出不要渲染的部份，即完成。

■彩色墨水渲染＋廣告顏料

首先打出人物高反差效果的輪廓線，之後在整個畫面上用多量的銘黃色上一層底，未乾之前再用橙色及紅色渲染，乾燥後用顏告顏料上出明亮面及反光面，最後以紅筆框出輪廓，即完成。

■廣告顏料＋色鉛筆

　　將輪廓構圖打好之後，以廣告顏料上出底色與明暗，再以色鉛筆加強明暗，然後以廣告顏料上出最亮面，最後以紫色、及藍色的廣告顏料描邊，即完成。

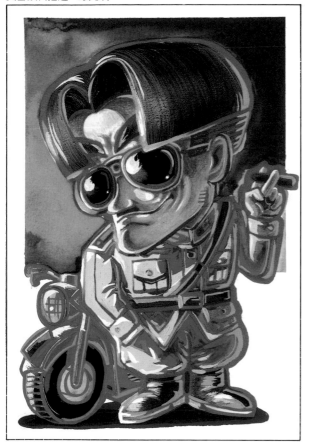

■色鉛筆

　　先打好構圖，決定好可愛的風格之後，用色鉛筆帶有筆觸的方法上色，色鉛筆接觸到粗糙的紙面後，很自然的就有另一種風格。

■廣告顏料

　　這一張我們所使用的是重疊法，首先由背景上色，爲了凸顯主角所以爲淡色，山部份的層次最多；而主角則以明亮的顏色平塗，最後以黑線裝飾，即完成

■鉛筆

　　找好想要描繪的人物照片之後，依照自己所想要表現的，去安排畫面的構圖，然後以鉛筆素描的方法做人的頭像描寫，其中再加以具戲劇化的重疊效果，強調人物的眼神即完成

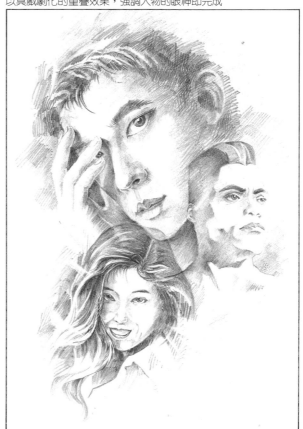

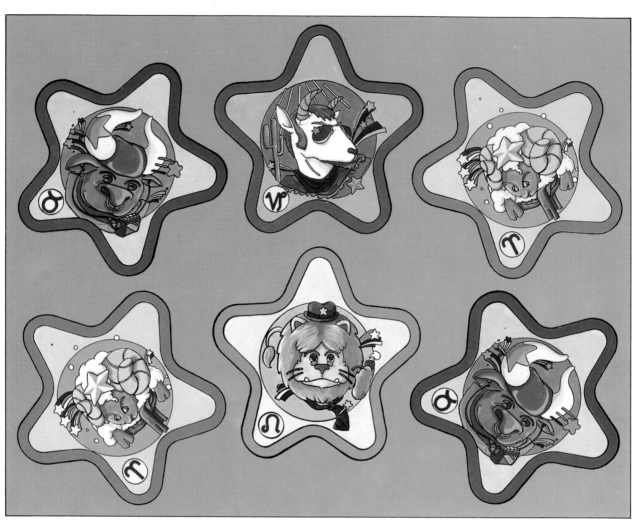

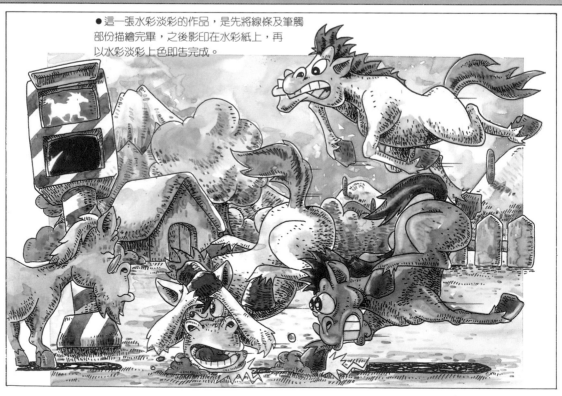

●這一張水彩淡彩的作品，是先將線條及筆觸
部份描繪完畢，之後影印在水彩紙上，再
以水彩淡彩上色即告完成。

FILE 5

第五章　畫面編排結構

第五章
畫面編排結構

A. 透視觀念

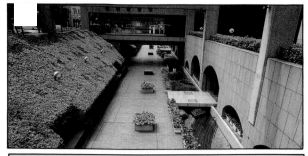

任何人都會對空間或遠近有所感覺,這是因為眼睛跟腦部對於形體有判斷和認識的能力。當要描繪一個物體的形體於畫面時,如何的在一張平面的紙上,表現出物體的三次元立體感,也就是物體的高度、寬度、及深度等感覺;最重要的關鍵就在於是否有正確的透視觀念,也就是遠近法。

關於遠近法的概念,最為簡單的說法就是,距離近的東西大,而距離遠的東西小。透視觀念的建立,對於往後的構圖及形的完整力有絕對性的幫助;

一點透視圖法

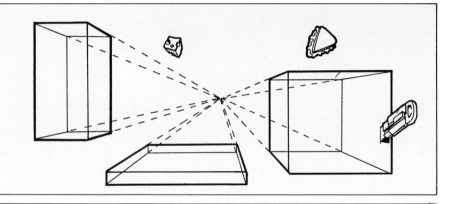

通常一般的設計者所畫的透視圖,幾乎皆是按照圖學要領作圖,對於一般人或初學者較為複雜困難;但是透視的觀念則很容易瞭解,所以初學者可以藉著徒手透視的方法,來理解其中要領。

二點透視圖法

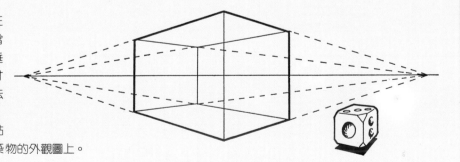

與一點透視圖的差別,以正方體來說,在於其正方體六面當中一面,必須與我們的視線垂直,而面的基線與地平線平行才能構成一點透視。而二點透視法則是因為觀看的對象呈斜方向,對地平線呈現2個面各有消失點的情況;通常較常被應用在建築物的外觀圖上。

簡單的形體結構

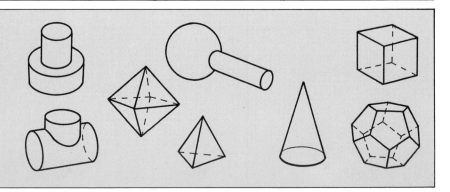

幾乎所有的物體外形,仔細分析起來,皆是由簡單的幾何形體組合構成。這一個基本的概念對於著手從事素描及塑造工作的人來說,是很重要的。

B. 黃金比例

自古以來希臘人便在研究比例，尤其是黃金比例最為有名。及至近代，將黃金比例延用至雕塑或繪畫的著名藝術品也屢見不鮮。就米羅的維納斯雕像而言，其重要尺寸的比例中亦含有黃金比。

為什麼黃金比例會歷久不衰延用至今；那是因為黃金比例是最優美的比例，而希臘人更認為黃金比是神聖美麗的。黃金比是個含有無理數在內的數字，取至小數點第三位則為1.618，是個極難計算的數字。

就構成一張插圖而言，套用黃金比例來構圖，必定使此張插圖的美感大大提升；而且我們也可以應用幾何學，很簡單的就能夠求得優美的黃金比例。

● 此張插圖是典型的利用黃金比例構圖的例子，其主題的位置與畫面中的景物顯得非常協調

黃金比例分割

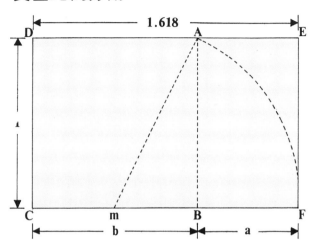

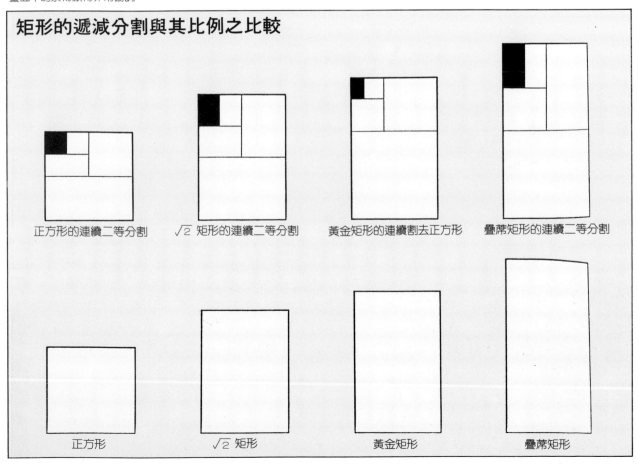

矩形的遞減分割與其比例之比較

正方形的連續二等分割 　　√2 矩形的連續二等分割 　　黃金矩形的連續割去正方形 　　疊蓆矩形的連續二等分割

正方形 　　　　　√2 矩形 　　　　　黃金矩形 　　　　　疊蓆矩形

C. 畫面的主題焦點

　　一張好的插圖，其必有一個明確的主題；並且與其他要素組合成構圖重點。

　　在安排一個畫面之時，我們可以利用黃金比例來決定主題擺置的位置；那是因為黃金率即是最美的比例基準，其變化與安定均為其他比例所不及。而畫面的中心位置則是具備強烈安定感的位置。

　　了解畫面位置、比例給予人的感覺之後，就可以依插圖所要表達的感情、格調、氣氛等情緒，找一個適當的擺設點，同時也要注意到配角的放置位置；可以適當的調弱配角，以不混亂主題為原則；通常主題的突顯，可以用明顯的色彩搭配變化性較大的造形，使畫面主副角分明，產生協調感。

● 此張插圖將主角安排在畫面的黃金率的範圍，很輕易的將觀看者的視覺導引至該處；加上主角本身就是動態的表現，所以很容易就能凸顯出主題。

畫面的主題位置安排與比較

幾何圖形構圖過程舉例

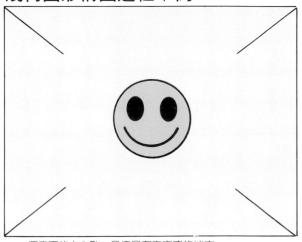

▲一個畫面的中心點，是極具有安定感的地方

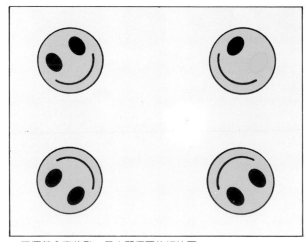

▲四個黃金率的點，是主題擺置的好位置

主題與配角的平衡

▼ 主副角的安排要適當，才能使畫面保持平衡

▲主副角不平衡的安排，雖然不安定但是卻能營造動感

D. 重心與穩定

　　前面曾經談到主題位置的擺設可以營造出動態與安定的效果,同樣的,整個構圖在畫面中的位置,也產生了重心這一個問題。

　　重心較低的畫面安定感性,重心提高後則產生了動感;就如同正三角形與倒三角形的關係一般,

前者有如山一般的平穩,而後者則令有不安定的感覺。當然這一些會影響觀看者感受的要素,皆是描繪者在處理畫面構圖時,手法的差異而產生出不一樣的視覺效果;畫面的穩定效果,所牽扯到的原因雖然有幾種,但是仍然可以將這一方面的問題關鍵,歸於主題的構圖位置。

動感與安定

▲倒三角型重心高,使畫面有緊張感

▲正三角型重心低,有穩定沈重的感覺

▲重心的不同,有著安定和動感的感覺差異

◀正三角型形式的構圖,有著很沈穩的感覺
▼偏右上方的主題安排,及佩合著曲線條的引導,整體畫面的緊張動感完全的營造出來。

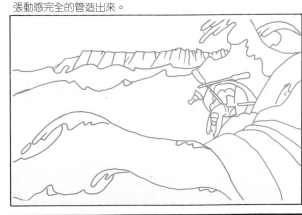

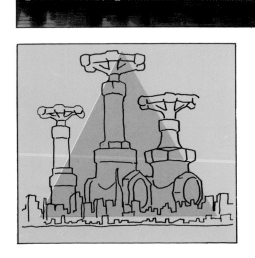

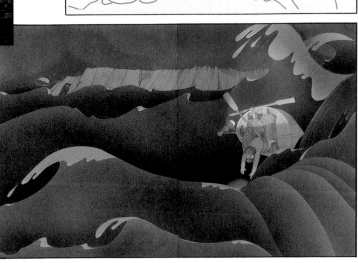

E. 以幾何形態做構成

在這裏開始要談到的是形體的描繪方法，大體說來，在描繪任何物體時，不管是實物寫生，還是籍由腦中的形象所表達的創作；在描繪之初，我們可以先利用幾何體的簡單形態，套用在原本複雜的物體外形，使形體的構成單純化；舉用最簡單的例子，球他本身就是一個圓形的幾何體，而如何將圓形的幾何體表現為球呢？只需要在其上方加上所想要描繪的球體紋路或特徵，即有球的形體表現。如果仍然無法體會，則再舉一例；以我們手的複雜形狀來說，要直接的將它描繪是比較困難的，但是在描繪之前如果我們將各節手指，以圓柱體的形態做簡化工作，則可以正確的畫出手指頭的立體感覺，及正確位置。

幾何形體

● 在著手進行描繪的時候，先將物體的外型單純幾何化，是初學者需要具備的概念。

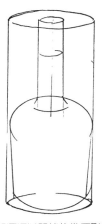

①實物的照片　　②以圓柱形為大概的描繪形體　　③將酒瓶以單純的幾何形做構成　　④輪括完成之後即可以做細部描寫

● 畫面若由多個物體組成時，其描繪單個物體的方式不變，但是要注意到物體彼此間排列的位置正確與否。

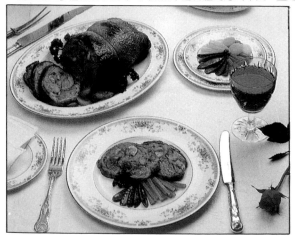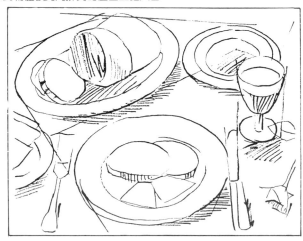

94

認真的觀察物體的形體結構，是畫好一個物體所必需具備的態度，當然，觀念正確與否，也是影響圖案好壞的因素；如果能將上述的描繪方式善加的利用，以其做為描繪圖案的基本概念，相信不久便能有明顯的進步。

▲由簡單的型體發展為複雜的型體

手掌與各指節的動態圖

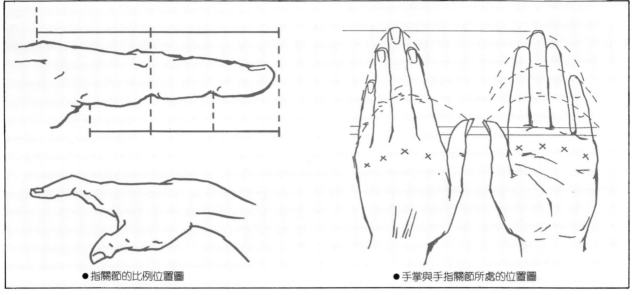

●指關節的比例位置圖

●手掌與手指關節所處的位置圖

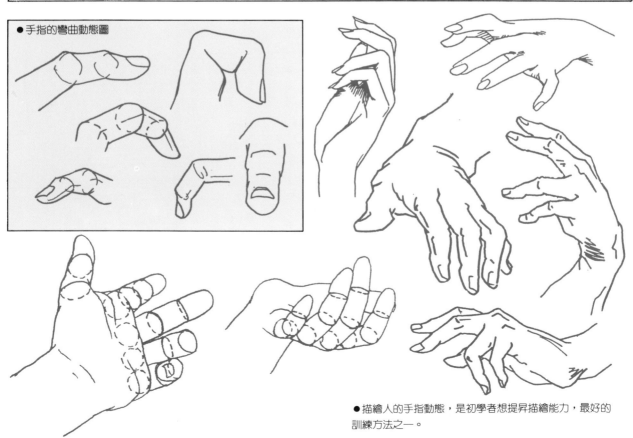

●手指的彎曲動態圖

●描繪人的手指動態，是初學者想提昇描繪能力，最好的訓練方法之一。

立方體的各角度

●以立方體套用在頭部實際形體作各角度變化
圖示。

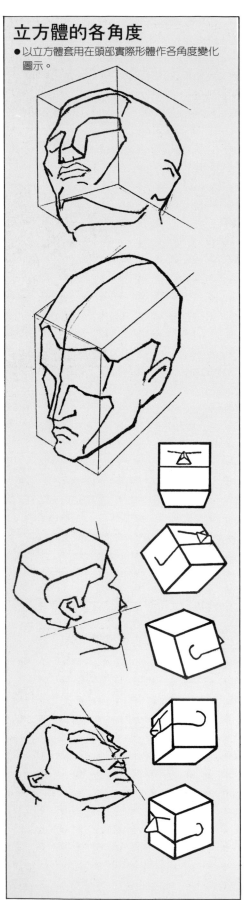

頭部之各角度透視

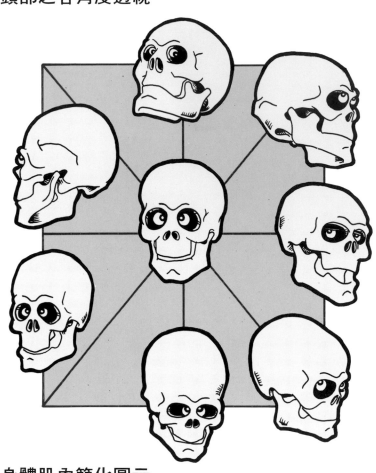

身體肌肉簡化圖示

●人體解剖學是一門難懂而且重要的學問,
我們可以利用簡化的方法來做分析,做最
初步的學習。

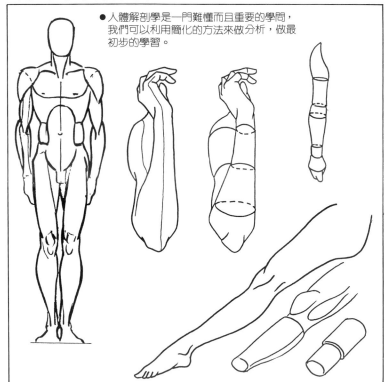

F. 光線之各角度

　　不同種類的光，和光線不同角度的投射，決定了物體上的光量和物象明暗的變化；不同的距離，其照射在物體上的光量也有變化，愈接近光源，光量愈強，物體愈明亮，其明部與暗部也愈有明顯的區別；相對的，在處於弱光下的投射時，物體外形的明暗調子及層次就會增加。

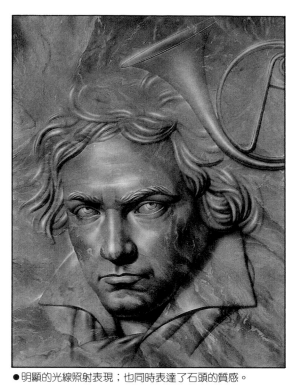

光線和立體的關係

　　明顯的光影變化及明亮陰暗的區別，會使物體更增添立體感，有時候更可以藉著影子的投射，更了解物體的實際形體，像右圖所示，落於圓柱體上的斜影，呈現圓弧狀，而那就是圓柱體的曲度。

●明顯的光線照射表現；也同時表達了石頭的質感。

光線的方向和影子

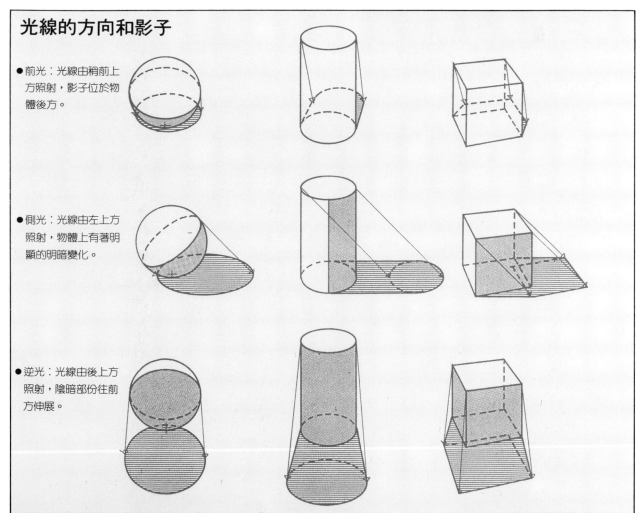

●前光：光線由稍前上方照射，影子位於物體後方。

●側光：光線由左上方照射，物體上有著明顯的明暗變化。

●逆光：光線由後上方照射，陰暗部份往前方伸展。

物體背光部位受到環境影響引起反射作用，稱
為反光部，反光部有強有弱，這要視物體的性質而
定，物體明亮光滑則反光就強，如果粗糙則反光就
弱；但是要注意到反光部最高的部份絕不能超越受
光面的最弱部份，因為它屬於背光的部份，超越界
限的表現會適得其反。

圓錐體的光射投射

● 錐體的影子描繪，首先通過底面中心點畫出光線方向，然
後由錐體的頂點向地平面畫出光線的角度線，這時兩線的交
點即是影子的頂點，之後將錐體的底面的二等分線予以連結
則可表現出影子。

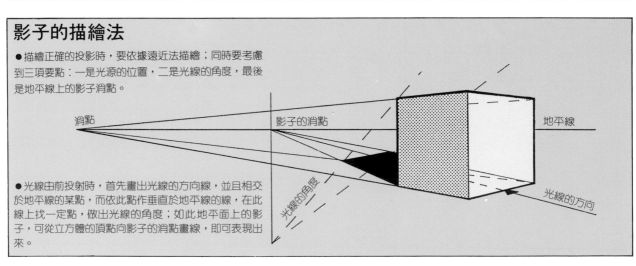

影子的描繪法

● 描繪正確的投影時，要依據遠近法描繪；同時要考慮
到三項要點：一是光源的位置，二是光線的角度，最後
是地平線上的影子消點。

● 光線由前投射時，首先畫出光線的方向線，並且相交
於地平線的某點，而依此點作垂直於地平線的線，在此
線上找一定點，做出光線的角度；如此地平面上的影
子，可從立方體的頂點向影子的消點畫線，即可表現出
來。

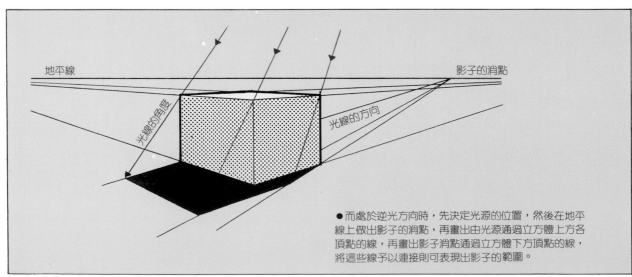

● 而處於逆光方向時，先決定光源的位置，然後在地平
線上做出影子的消點，再畫出由光源通過立方體上方各
頂點的線，再畫出影子消點通過立方體下方頂點的線，
將這些線予以連接則可表現出影子的範圍。

席克胸像之各角度光線投射

正面光

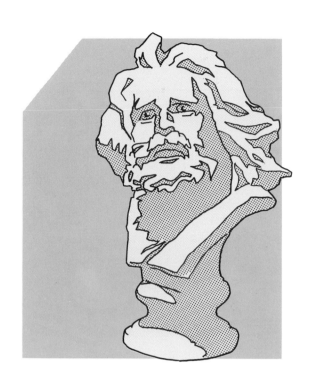

左側光

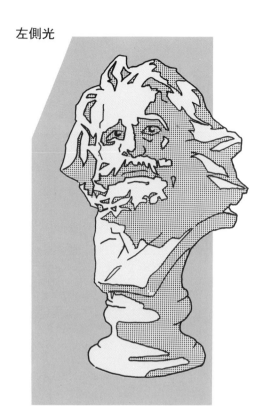

右上頂光

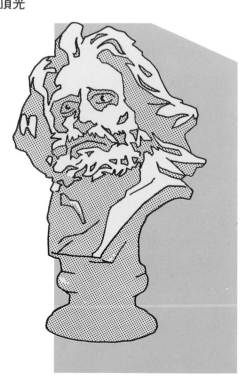

右側光

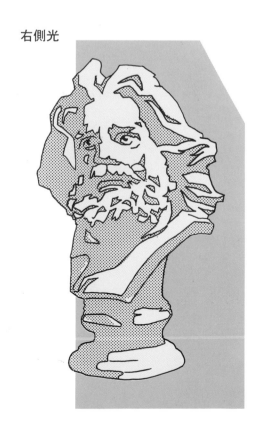

G. 構圖的方式
對角線的構圖

▶ 以一張畫面來說,水平線與垂直線靜的,而斜線則是動的,但斜線若是為畫面的對角線,則形成一種隱藏的安定感,以右圖來說,右上至左下的斜線構圖,雖是表現飄落的感覺,但是整個畫面卻有著一種穩定感。

動感的曲線

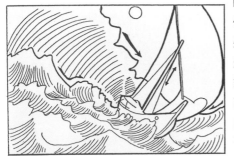

▼ 洶湧的波浪,以曲線和斜線構成整個畫面的不安定感,而主題帆船的船桅,也以極為傾斜的角度表現動態,使人對於畫面所營造的緊張感,有很深刻的感受。

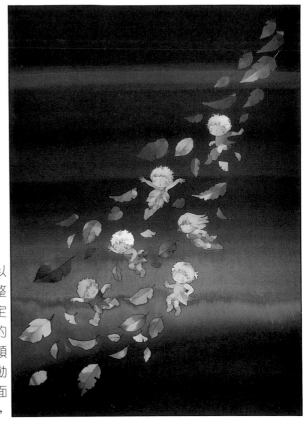

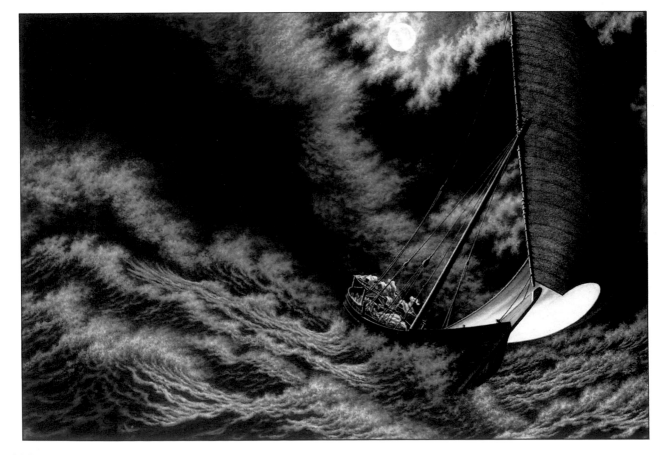

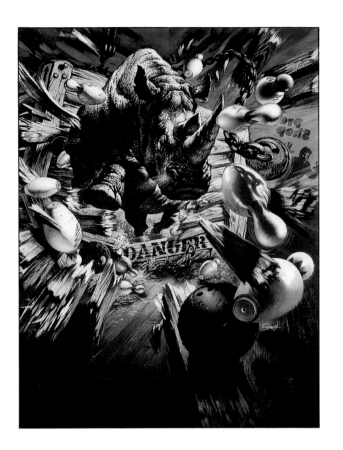

放射線的構圖

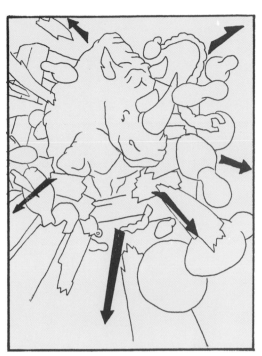

▲極具衝擊感的放射性構圖，而畫面主題將速度感，及受到瞬間衝擊破壞所產生的爆裂感，表現的淋漓盡致；這通常是放射性構圖最容易營造的力量。

曲線構圖

▲基本上曲線本身就是一種具有動感的線條，如右圖的主題，配合著背景顏色所表現的動線條，讓整個畫面充滿著表現力感的動態與張力，加上以特殊的光影表現手法，讓人產生有著瞬間難以捕捉感覺。

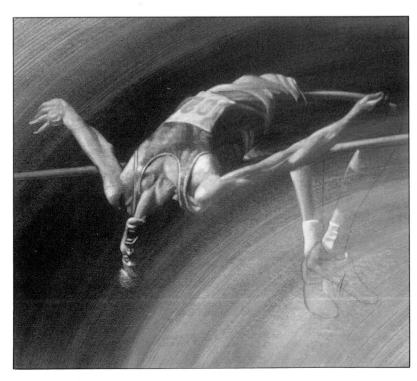

安定的中心點

▲畫面的中心點是個安定平穩的點,在構圖時只要將主題放置在中心點上,就有相當強烈的安定感。右圖的構圖則是採用中心點的構圖,整個畫面相當安定,而爲了增添一些活潑氣氛,作者在其背景加上了呈斜線的點綴。

畫面單邊的黃金率

▼ 整個畫面的構圖,大致上以中心點和黃金比爲構圖的方向,將人物專注凝視的臉

龐,安置在畫面中心點,而高度則以黃金比來安排;如此整個構圖在視覺上顯得非常的諧調。

正三角的構圖

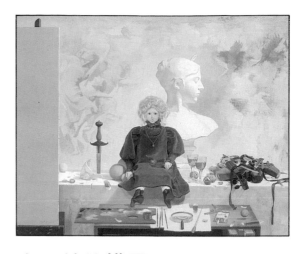

水平線的構圖

▲將主題放置於中心偏低的位置,對觀看者而言,是很自然的,近景的擺置用低的水平線,遠景則用柔和的色調,都充分的襯托出中景的主題。

▲正三角型的主題構圖,也是安定感的表現;而表現演奏者演奏音樂的專注,正適合用這種方式來做構圖。

黃金比率

▶右圖將主題安置在畫面的黃金比率上,然後將主題做重點式的描寫;整張畫面除主題部分外,其於皆以神祕的黑色表現週遭的空間,而主題也呈現令人感到恐怖、戰慄感覺。

附錄一　POP插畫百科

本單元提供各類圖案數百個，方便讀者製作POP的參考與影印使用（不包括印刷及出版上之POP作品）

人物篇

人物篇

106

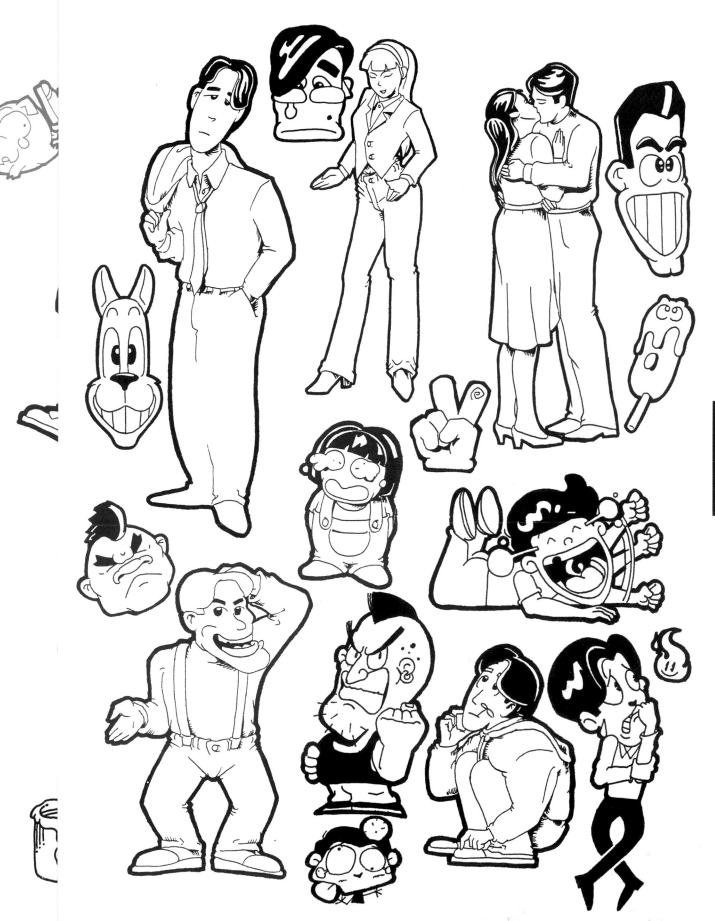

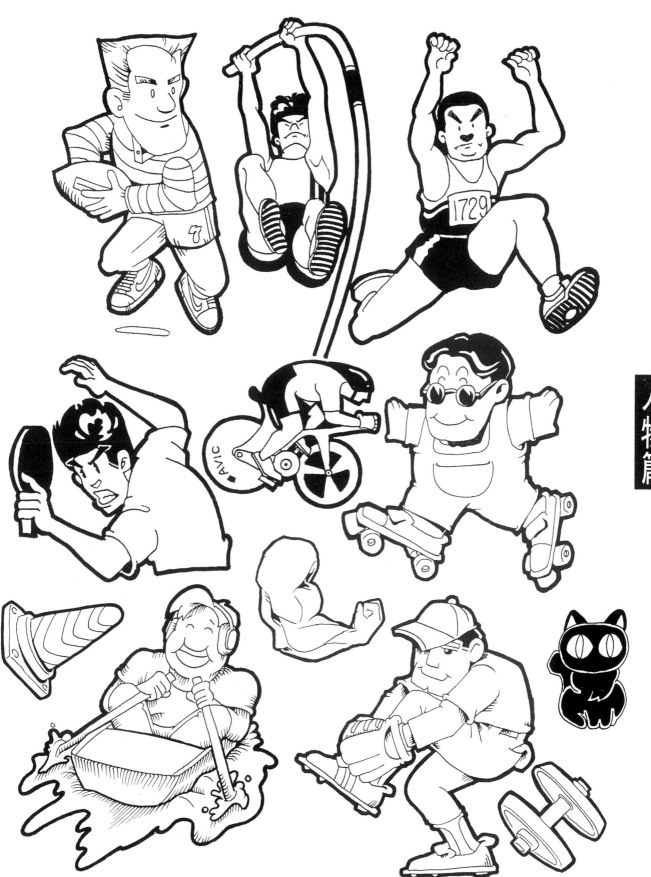

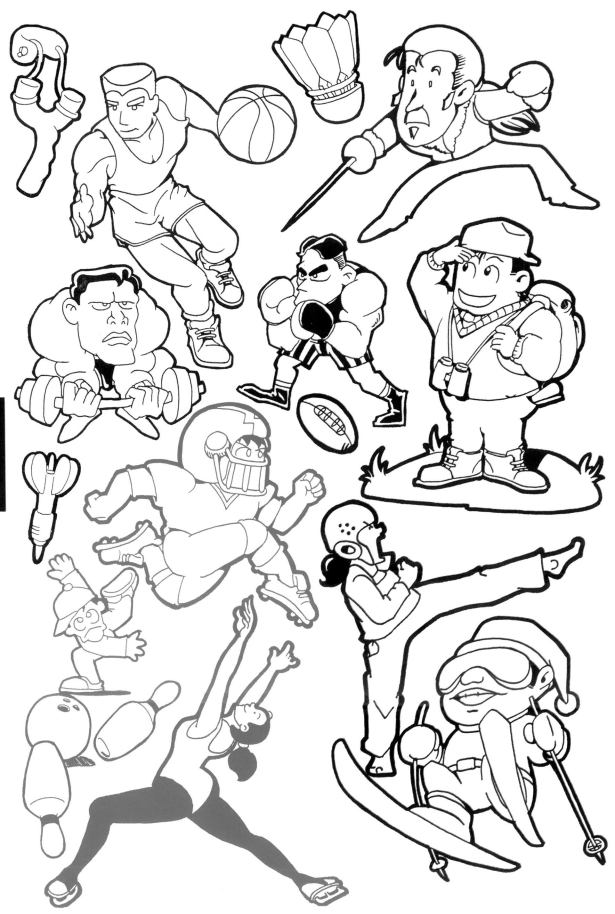

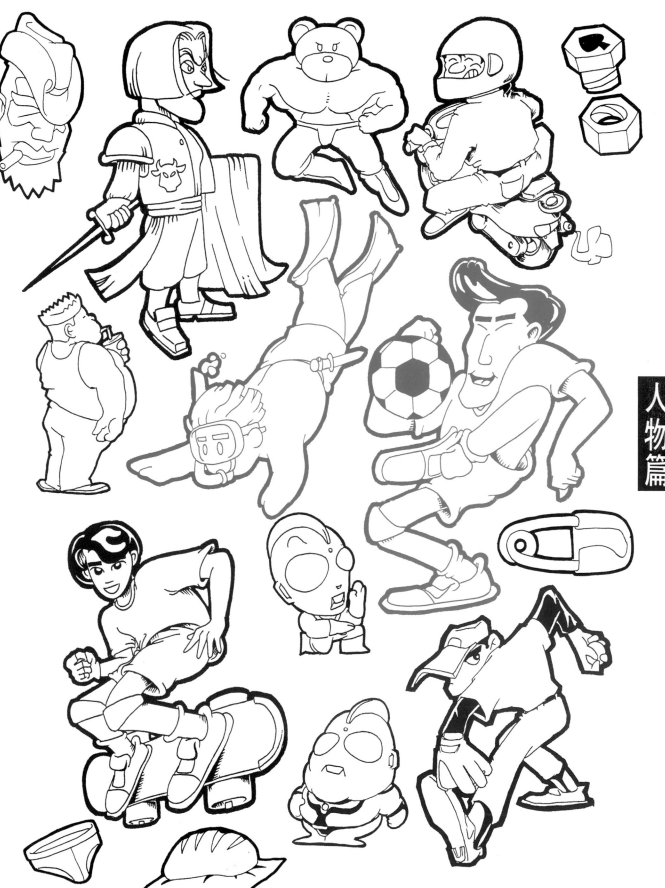

人物篇

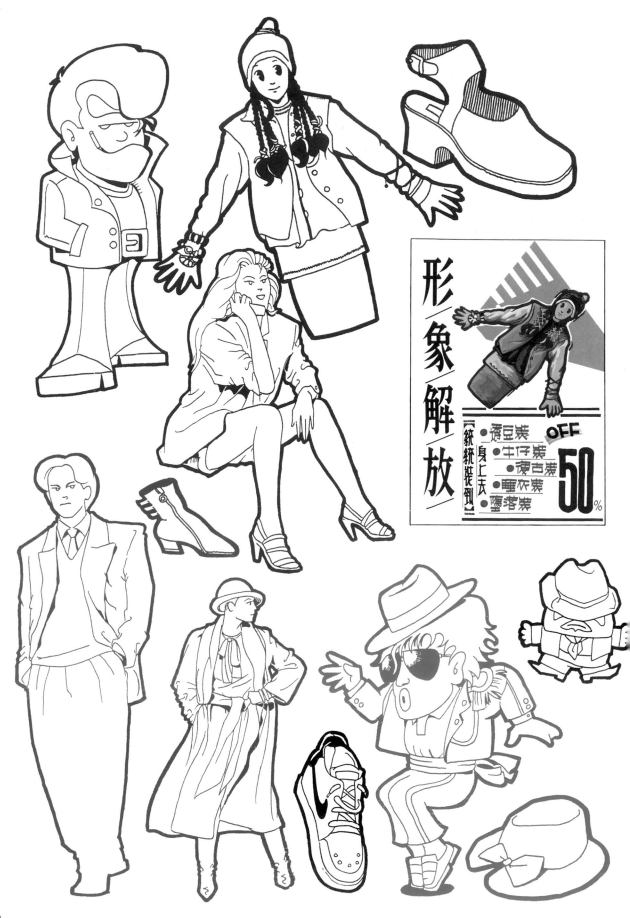

形/象/解/放

●透豆裝
●牛仔裝
●復古裝
●睡衣裝
●墮落裝

身上去
《缺统裝到》

OFF
50%

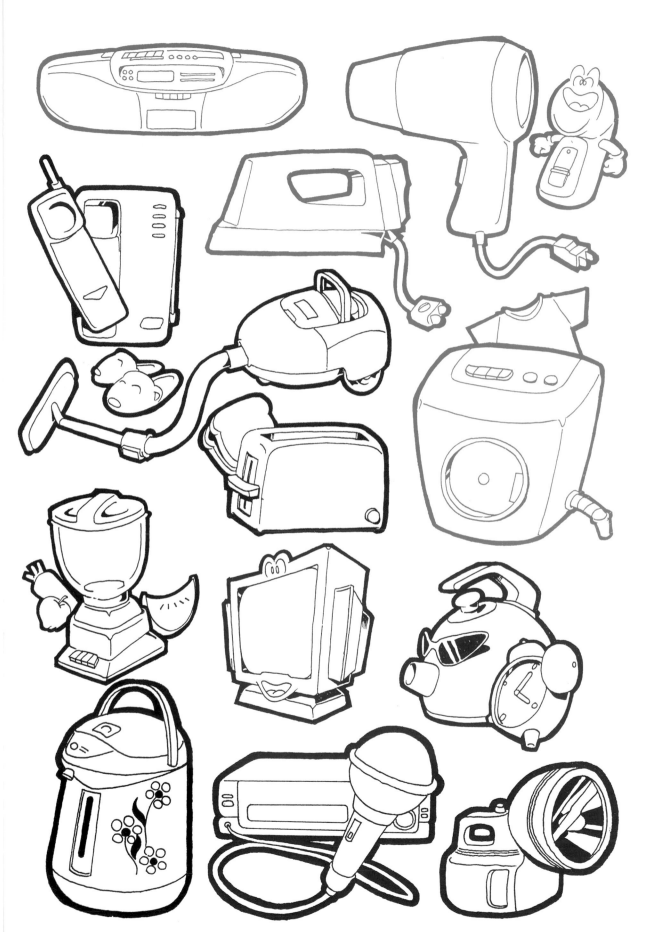

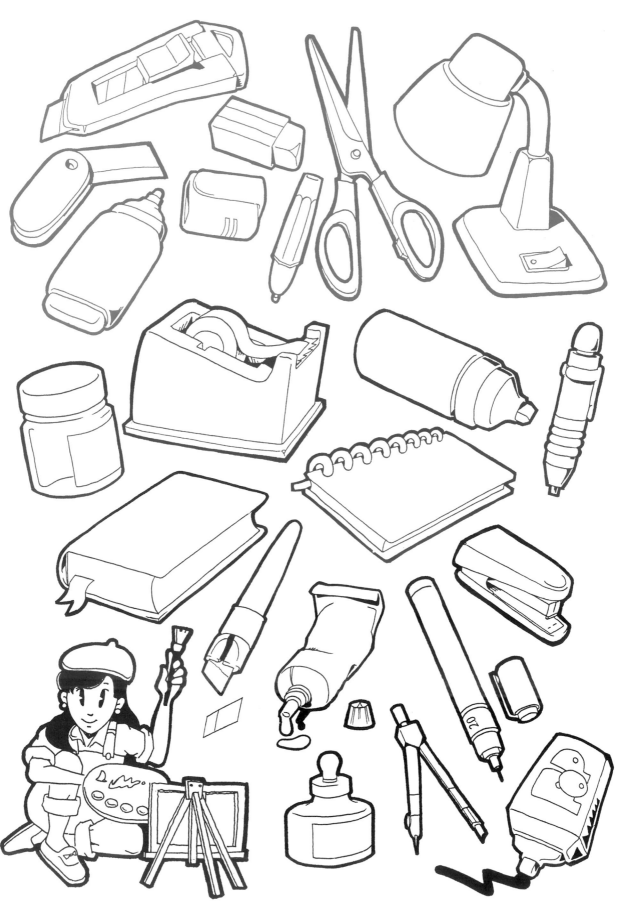

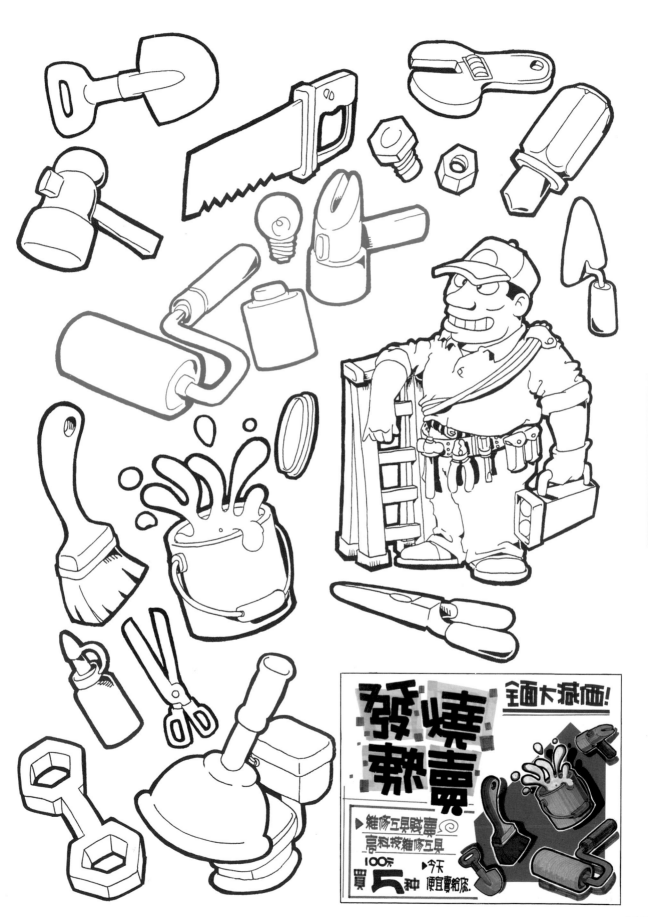

全面大減価!

發燒
熱賣

▶維修互具賤賣
高科技維修互具
100元
買5种
▶今天
便宜賣給您.

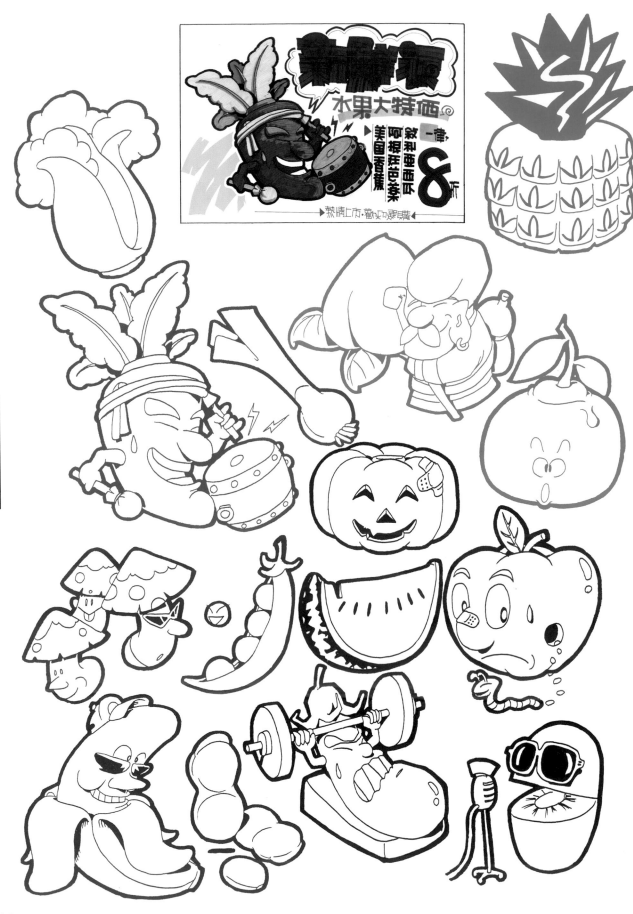

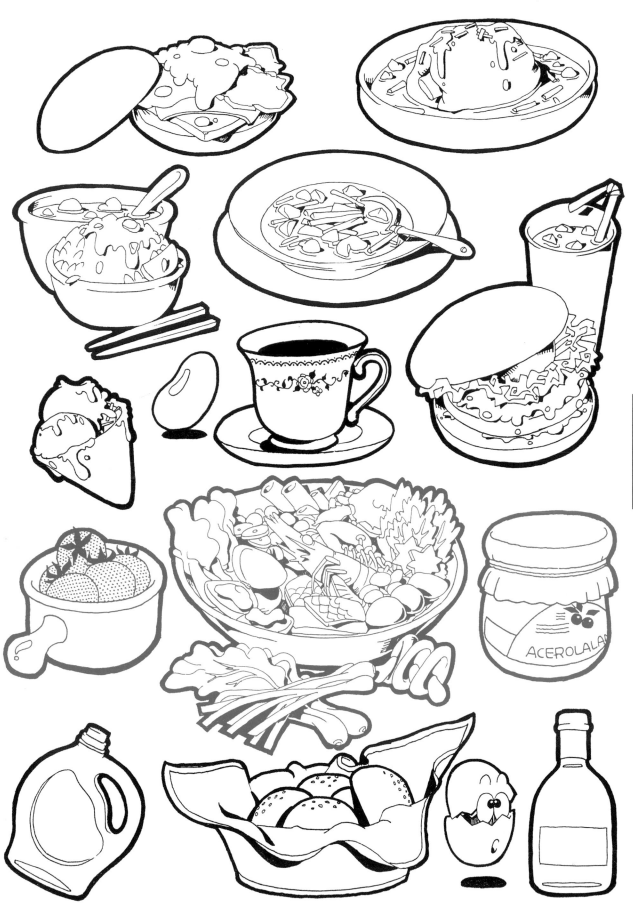

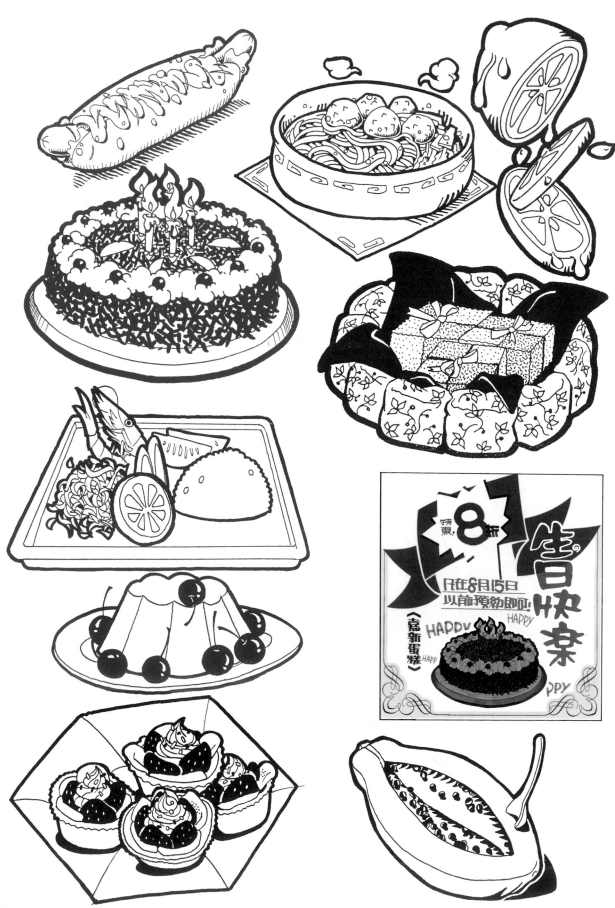

特惠8折
只在8月15日以前預約即可!
《嘉新蛋糕》
生日快樂
HAPPY
HAPPY
HAPP
PPY

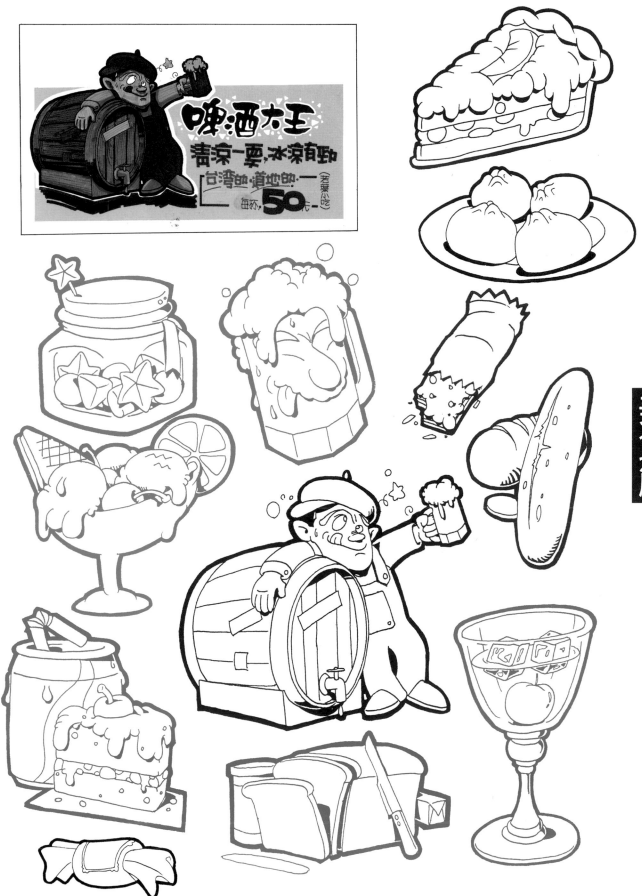

花開滿人間

春花上市，春神來了，春花盛開。

溫馨特惠中，律5折（兩個女人花言）

動物篇

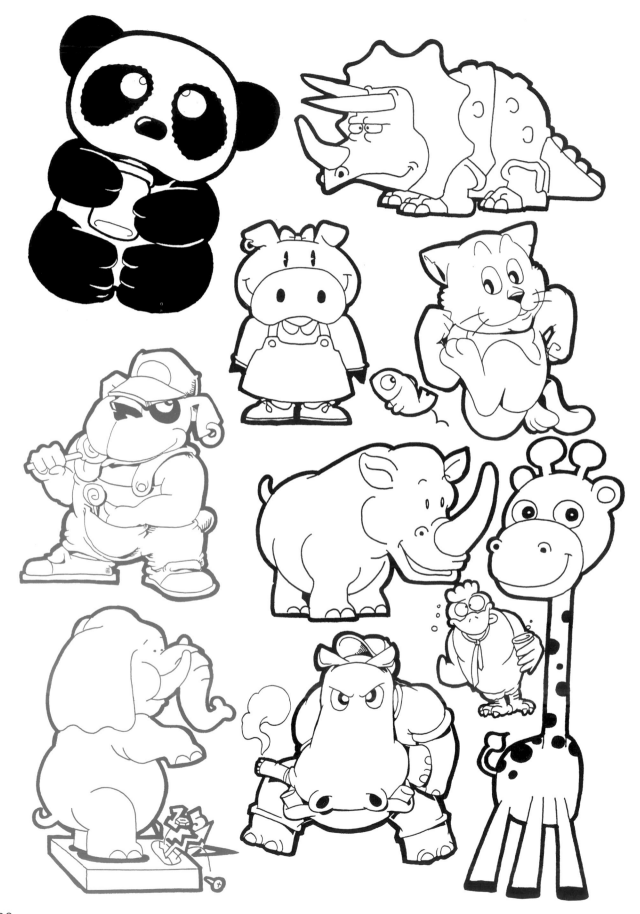

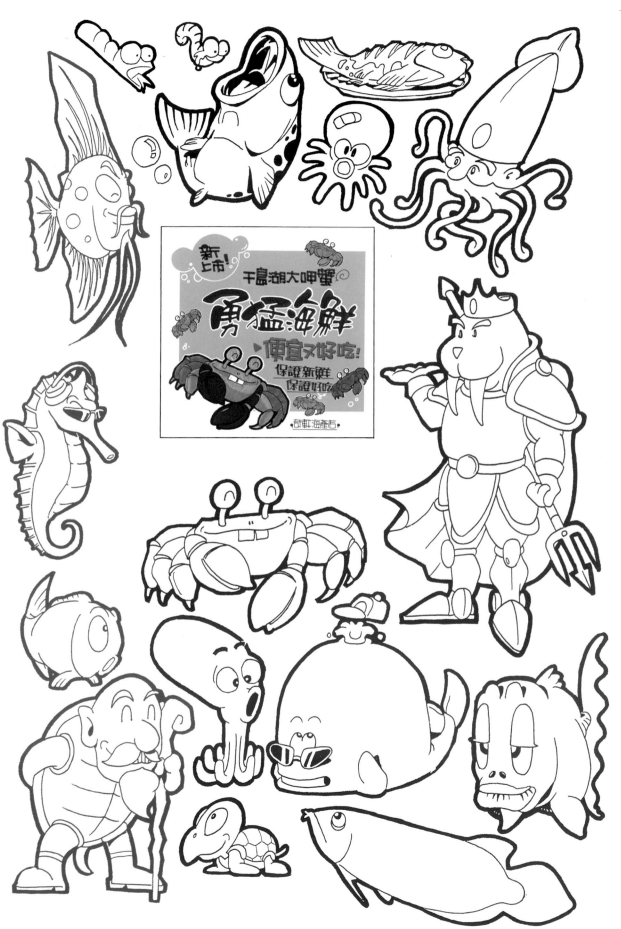

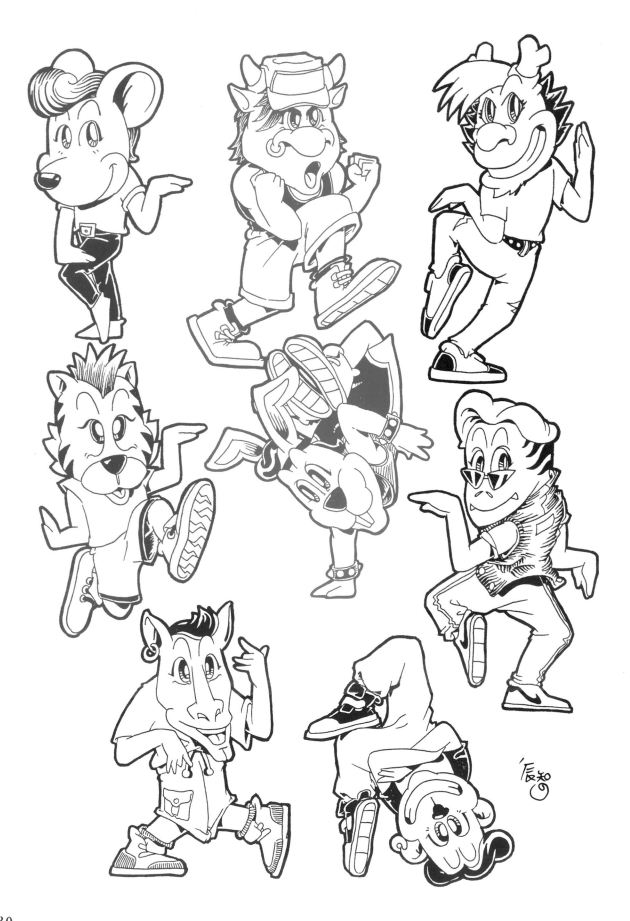

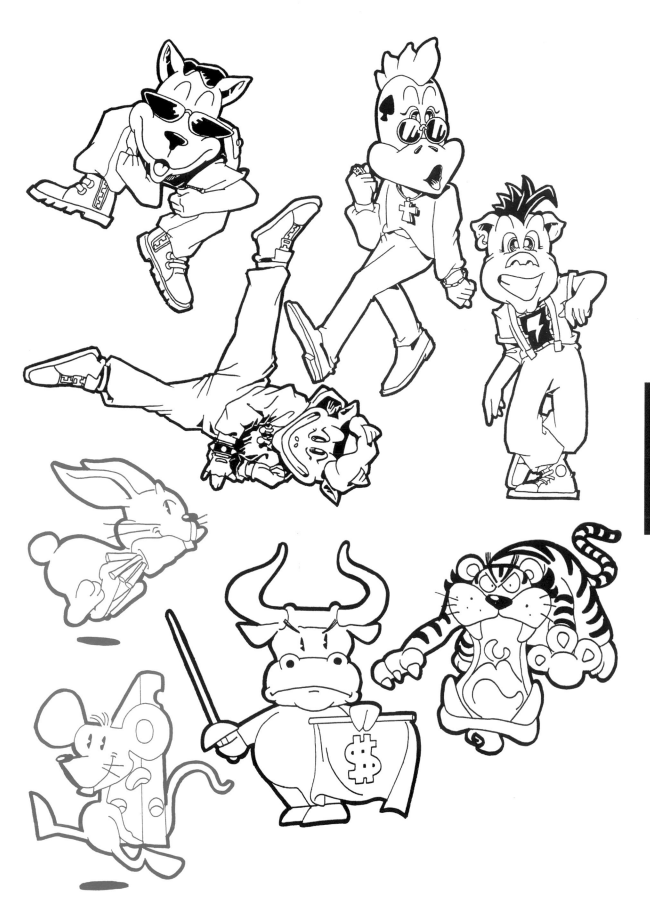

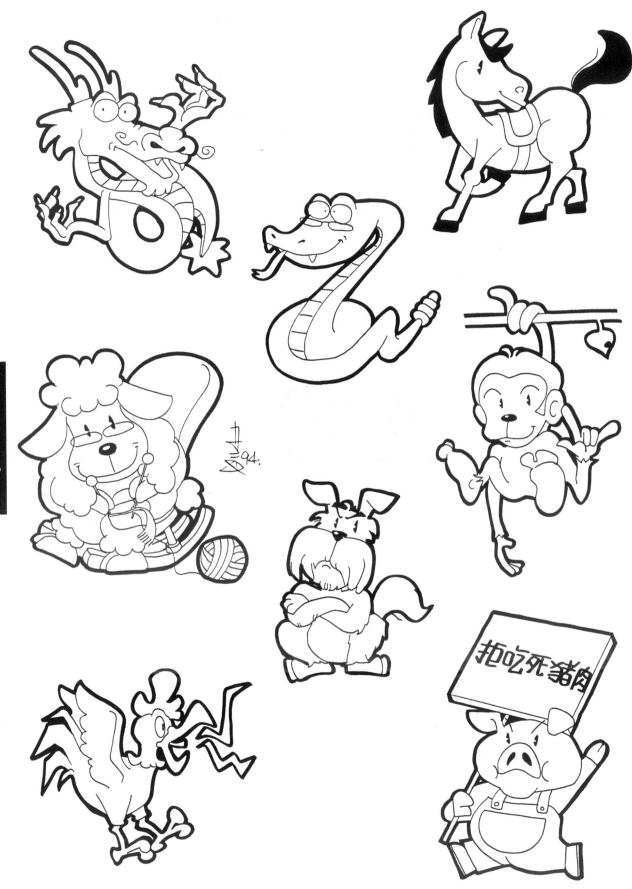

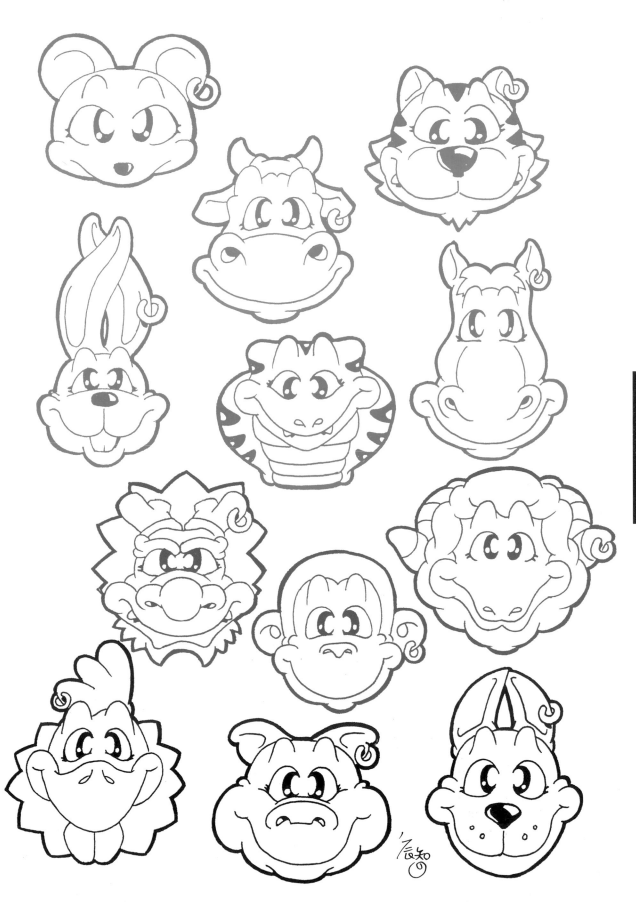

李家禎　壓克力顏料與色鉛筆混合使用

李家禎　廣告顏料插畫

張韋特　橡膠板版畫

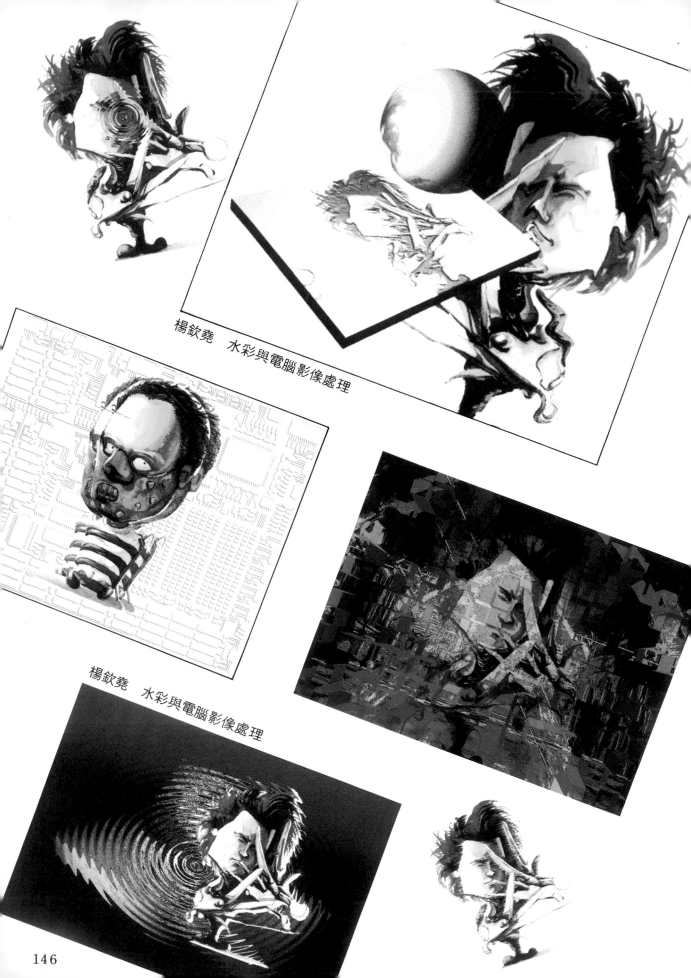

楊欽堯　水彩與電腦影像處理

楊欽堯　水彩與電腦影像處理

146

吳逸華　麥克筆插畫

藍靜義　水彩插畫

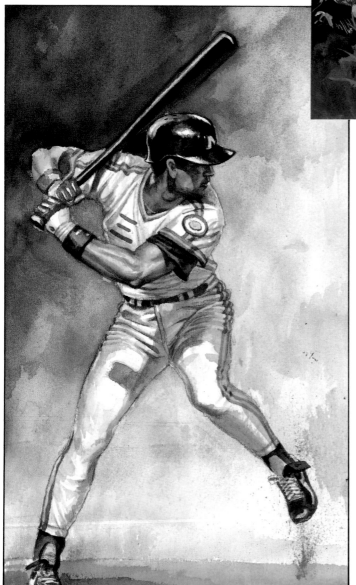

陳韋良　水彩插畫

吳逸華　色鉛筆插畫

147

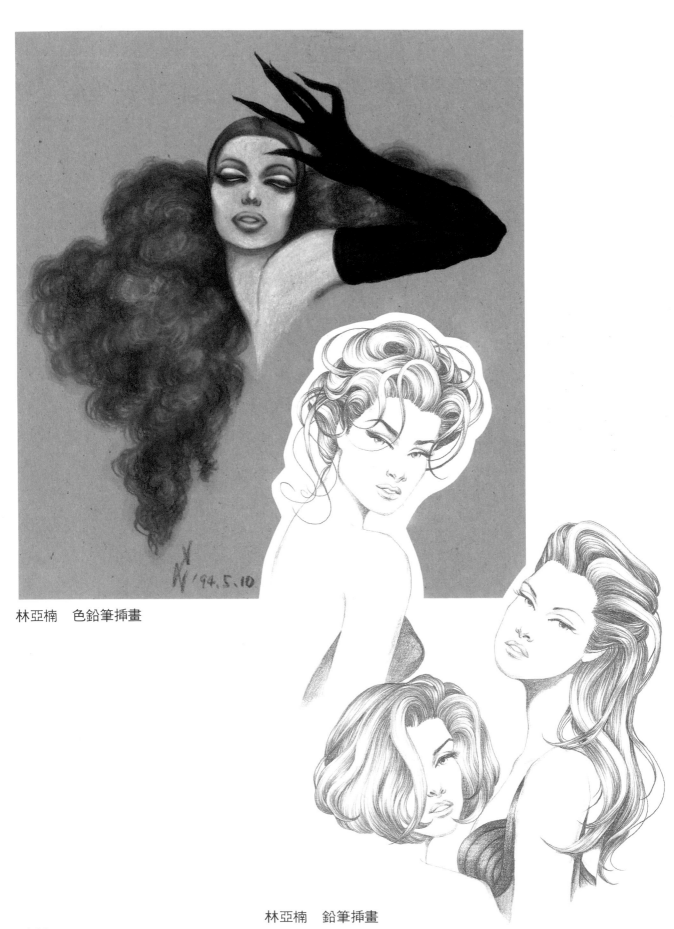

林亞楠　色鉛筆插畫

林亞楠　鉛筆插畫

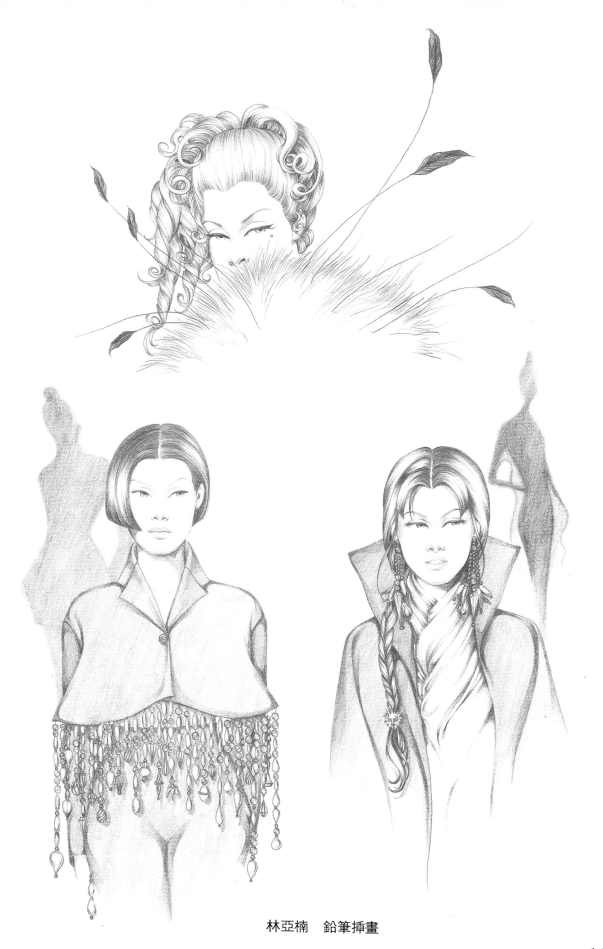

林亞楠　鉛筆插畫

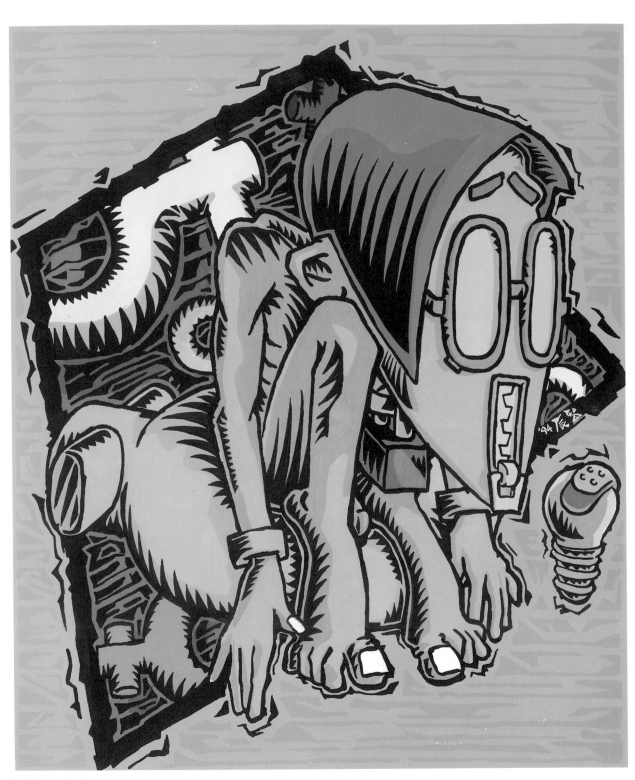

葉辰智　廣告顏料插畫

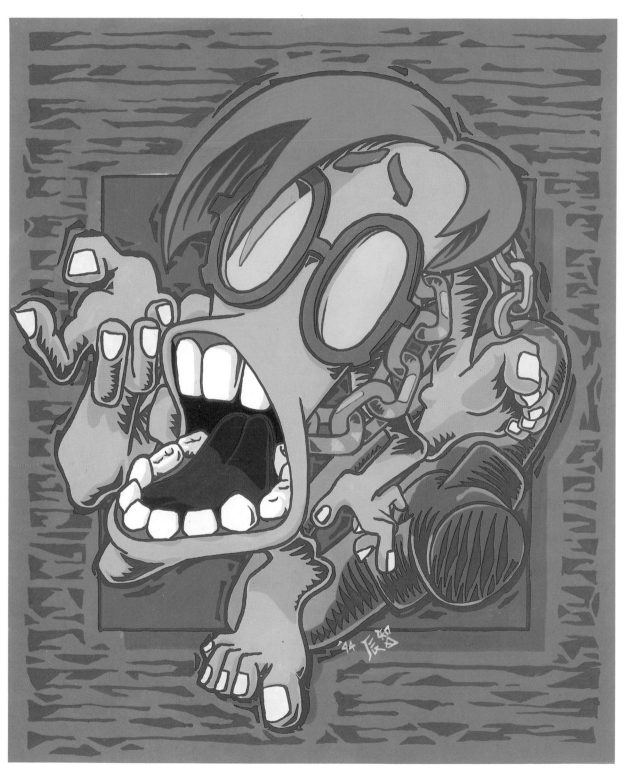

葉辰智　廣告顏料插畫

葉辰智　廣告顏料插畫

金益健　木板版畫

金益健　木板版畫

金益健　木板版畫

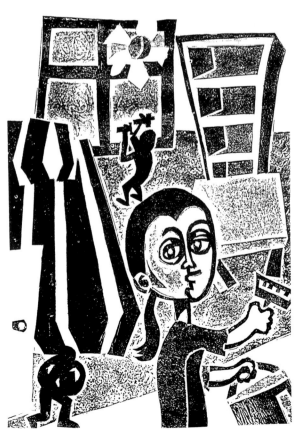

金益健　紙板版畫

奧美廣告　莊鴻懋　噴畫

莊鴻懋　噴畫

莊鴻懋　噴畫

騰視覺藝術　莊鴻懋　噴畫

騰視覺藝術　莊鴻懋　噴畫

吳銘書　橡膠板版畫

吳銘書　木板版畫

吳銘書　木板版畫

吳銘書　絹板版畫

吳銘書　剪貼

吳銘書　水彩與廣告顏料混合使用

企業識別設計

Corporate Indentification System

林東海・張麗琦 編著

新形象出版事業有限公司

創新突破・永不休止

定價450元

新形象出版事業有限公司

北縣中和市中和路322號8F之1／TEL：(02)920-7133／FAX：(02)929-0713／郵撥：0510716-5 陳偉賢

總代理／北星圖書公司

北縣永和市中正路391巷2號8F／TEL：(02)922-9000／FAX：(02)922-9041／郵撥：0544500-7 北星圖書帳戶

門市部：台北縣永和市中正路498號／TEL：(02)928-3810

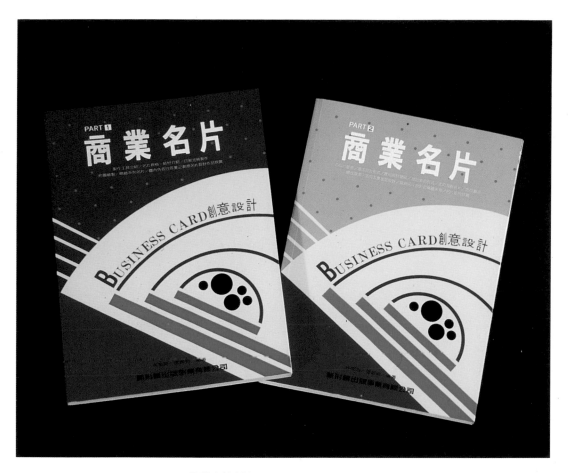

精緻手繪
POP
畫典

定價：400元

出 版 者：新形象出版事業有限公司
負 責 人：陳偉賢
地　　址：台北縣中和市中正路322號8Ｆ之1
電　　話：9207133・9278446
ＦＡＸ：9290713

編 著 者：吳銘書、葉辰智
發 行 人：顏義勇
總 策 劃：陳偉昭
美術設計：葉辰智、吳銘書、簡仁吉、安祐良
美術企劃：葉辰智、吳銘書、簡仁吉、安祐良

總 代 理：北星圖書事業股份有限公司
地　　址：台北縣永和市中正路391巷2號8樓
門　　市：北星圖書事業股份有限公司
　　　　　永和市中正路498號
電　　話：9229000(代表)
ＦＡＸ：9229041
郵　　撥：0544500-7北星圖書帳戶
印 刷 所：皇甫彩藝印刷股份有限公司

行政院新聞局出版事業登記證／局版台業字第3928號
經濟部公司執／76建三辛字第214743號

中華民國83年12月　　第一版第一刷

國立中央圖書館出版品預行編目資料

精緻手繪POP畫典／吳銘書,葉辰智編著. -- 第
　一版. -- 臺北縣中和市 ： 新形象，民83
　　面 ：　　公分. -- (精緻手繪POP ； 10)
　ISBN 957-8548-65-6(平裝)

　1. 插畫　2. 美術工藝 － 設計

947.45　　　　　　　　　　　　83009052